立體紙花創意應用全書

監修 ・ 一般社團法人 日本ペーパーアート協會®

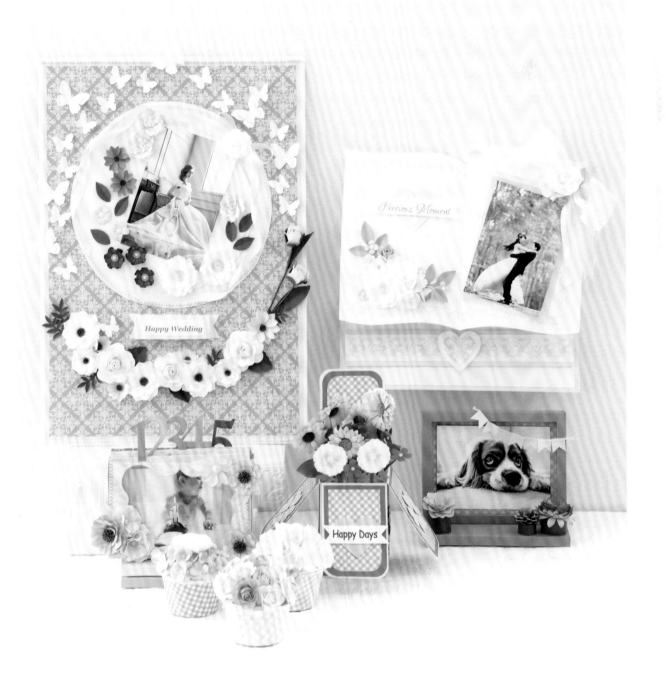

前言

「透過手作作品，能構築起自我肯定感，設計出自己所期望的未來！」

非常感謝您閱讀本書。我是代表理事栗原真實。

不知有多少人知道，紙花藝術並不是最近才開始流行的手工藝，而是具有十分久遠歷史的文化。
不只在日本，從全世界的角度來看，在紙藝的分野中，以花為圖案的作品製作歷史也是相當悠久的。

本書以「讓未來的孩子們能描繪夢想、充滿自信、笑容十足的生活著！」為靈感，邀請協會理事前田京子與友近由紀擔任設計企劃，身為協會頂級講師的栗原真實則擔任作品製作及總監修，將一般社團法人日本紙藝協會五年間的作品集大成，完成第4本書。

在協會講師認定講座文獻中，不輕易流傳的技術，也全部集結在本書中，熱切地希望能將日本傳統文化之一的紙花藝術，融合在日常生活中。

倘若各位能從簡單的技巧開始挑戰，便是筆者的榮幸。

「紙花藝術」
網址 https://book4.paper-crafter.jp/

初學者的
立體紙花創意應用全書

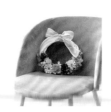
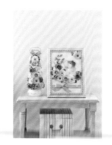
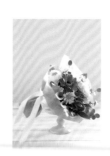
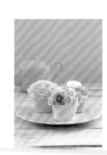

C O N T E N T S

※（ ）內為作法。

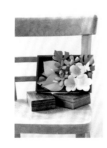

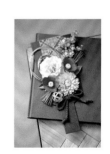

✤ PART 3 幸福時刻的紙花拼貼應用

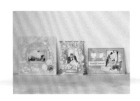
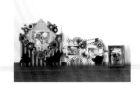

PART 1
紙花的
基本作法

基本工具

本篇將介紹製作華麗的造型紙花所需工具。

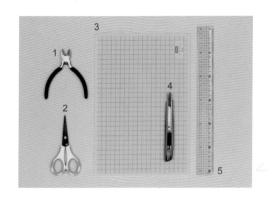

裁切工具

用來裁切紙型或作品用紙的工具。使用手工藝專用、前端較尖的剪刀,進行較精細部位的裁切時會非常方便。以直線裁切紙張時,將紙張放在切割墊上,以尺加上美工刀進行裁切即可。鉗子則可用來剪斷鐵絲。

1 鉗子　2 剪刀　3 切割墊　4 美工刀　5 尺

在紙上作出弧度或摺線的工具

本書中,在紙張上作出弧度時會使用到錐子,但也可以使用圓筷。想作出花瓣紋路或葉脈效果時,可使用鑷子。亦可使用鐵筆在專用的墊子或羊毛氈墊上描繪葉脈。將刮刀使用於摺厚紙時則更加方便。

1 圓筷　2 鐵筆　3 捲紙棒　4 鑷子　5 錐子
6 圓口鉗　7 刮刀　8 羊毛氈

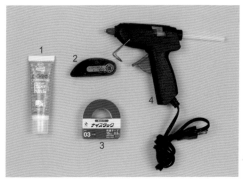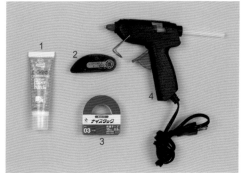

黏貼紙張所用的工具

本書使用紙類專用的黏著劑,這種黏著劑,乾了之後會變透明。建議使用細口型的黏著劑。雙面膠或捲軸式雙面膠不會使黏貼面凹凸不平,使用起來很方便。使用熱熔槍則能輕鬆黏貼住凹凸面的零件或塑膠類零件。

1 紙張專用黏膠　2 捲軸式雙面膠　3 雙面膠　4 熱熔槍

上色或書寫工具

請事先準備描下紙型時所用的鉛筆、或用來為花瓣著色的色鉛筆及水彩等。以水彩上色後,作出暈染效果時,使用粉撲會很方便。棉花棒也可用來為色鉛筆作出暈染效果。此外,用來為拼貼作品寫上標題或留言時,使用彩色簽字筆亦很方便。

1 鉛筆　2 橡皮擦　3 棉花棒　4 粉撲　5 簽字筆
6 色鉛筆　7 水彩

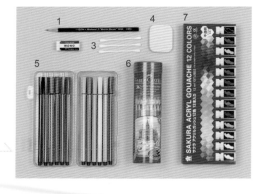

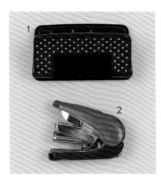

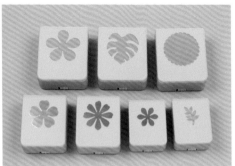

其他工具

有了打洞器或釘書機會更方便。可省下以剪刀裁剪的時間,十分方便。亦有花瓣或葉子的造型打孔器。

1 打洞器　2 釘書機　3 造型打孔器

基本材料

紙花或拼貼的主角就是紙。請在眾多的紙張種類中依喜好選用。

紙

紙是基本的材料。從文具店裡販賣的彩色紙或丹迪紙、壓紋紙等紙張中,選出自己喜歡的購買。製作紙花時適合選擇較薄的紙張。製作拼貼時可盡情使用印花紙(有圖案的紙)、紙膠帶、緞帶等,開心的準備這些材料進行製作吧!

1 緞帶　2 紙膠帶　3 印花紙　4 圖畫紙

珍珠・串珠・蕾絲緞帶

花蕊適合以串珠製作。以黏膠貼上即成為可愛的花蕊。蕾絲緞帶也是製作拼貼時不可或缺的裝飾。

1 珍珠鍊　2 蕾絲緞帶　3 半珍珠・串珠

花藝鐵絲・紙黏土

將綠色或茶色的紙捲在鐵絲上,就是花藝鐵絲,是製作花梗時用的材料。此外,海芋或火鶴花的花蕊可使用上色的紙黏土製作。

1 花藝鐵絲　2 紙黏土

基本技巧1
剪紙、摺紙、黏貼

沿著紙型描下並裁剪紙張

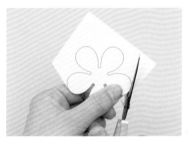

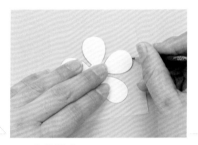

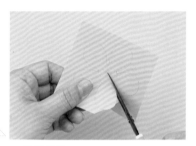

1 將紙型影印後剪下

本書的P.86至P.94附有紙型,請將需要的紙型影印下來,沿著線條裁切。若影印在厚紙上,就可以重複多次使用。

2 以鉛筆描邊

將紙型放在作品用的紙張上,以鉛筆描下。描繪在顏色較深的紙張上時,可使用白色色鉛筆。

3 沿線裁剪

沿著線上或比線稍微內側處裁剪。等熟悉作法後,可將紙摺疊兩摺或四摺後一起裁剪,較有效率。

將紙漂亮的摺起

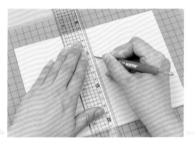

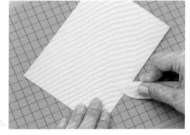

1 將紙的正面朝上

將想作為正面的那一面朝上,放在切割墊上。

2 劃出壓紋

想摺得很筆直時,將尺抵在要摺的位置,以鐵筆或錐子劃出壓紋。若想摺出弧度,則以鐵筆如描圖般劃出壓紋。

3 固定摺線

若要摺的是厚紙,先以刮刀劃出摺線,再用力壓平。

貼上紙張

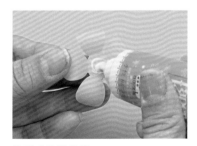

軟管式的黏著劑

最好使用木工用或紙用、乾了之後會變透明的黏著劑順利。使用這種較細的類型會較為順手。

雙面膠、捲軸式膠帶

黏貼平面紙張時,雙面膠及捲軸式膠帶能讓黏貼面平整,不會凹凸不平。

熱熔槍

以專用的器具將棒狀的熱熔膠條溶解後作為黏著劑。在用於黏貼有凹凸面的紙花時十分便利。

基本技巧2
花朵作法

如何作出花瓣的弧度

作出朝內的弧度

1 將錐子抵在花瓣內側
將花瓣往上摺起,花瓣根部內側以錐子或圓筷抵住,以食指夾住紙張。

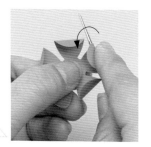

2 摺出圓弧狀的弧度
一邊輕拉花瓣,一邊將內側的錐子呈圓弧狀滑動,作出弧度。

作出朝外的弧度

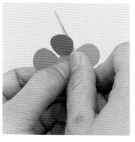

1 將錐子抵在花瓣外側
將花瓣往上摺起,花瓣根部外側以錐子或圓筷抵住,以大拇指夾住紙張。

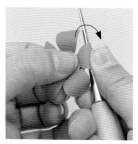

2 摺出圓弧狀的弧度
一邊輕拉花瓣,一邊將外側的錐子呈圓弧狀滑動,作出弧度。

作出壓紋

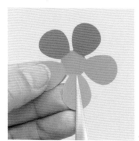

1 以鑷子夾住
以鑷子前端夾住花瓣正中央。

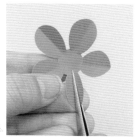

2 直接摺彎
以手指壓摺鑷子夾住的位置。

作出U字形弧度

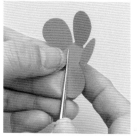

1 將錐子抵住花瓣邊緣
將想作出弧度的花瓣尖端朝向自己,以錐子或圓筷抵住花瓣邊緣。

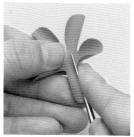

2 向反側滑動
手指用力壓住錐子,往反側滑動。

花的疊貼法

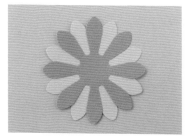

2 張重疊
在其中一片花的中心塗上膠水,將第1張紙花與第2張紙花的花瓣尖端相互交錯後貼上。

3 張重疊
將花瓣尖端依序稍微交錯後貼上。

4 張重疊
先各自將2張紙花花瓣相互交錯貼上,再將2組貼好的紙花稍微交錯後貼上。貼上時須注意整體平衡感。

花瓣捲法一覽

本書收錄之花朵圖鑑或作法，皆是以本頁的捲法為基礎製成紙花。
內側弧度、外側弧度、U字弧度、壓紋等作法，都請在製作時牢牢記住。
關於基本的錐子用法，請參照P.11的說明。

外捲 （外側弧度）

內捲 （內側弧度）

斜外捲 （外側弧度）

斜內捲 （內側弧度）

左右斜外捲 （外側弧度）

左右斜內捲 （內側弧度）

U字捲 （U字）

逆U字捲 （外側U字）

S字捲 （內側・外側弧度）

逆S字捲 （內側・外側弧度）

谷摺 （壓紋）

山摺 （反向壓紋）

谷摺後左右外捲

山摺後左右內捲

波形捲

逆波形捲

各種捲法

使用各種捲法的紙花範例

疊合的樣子

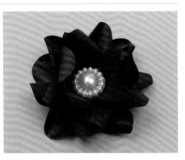

交互使用U字捲、逆U字捲的紙花範例

疊合的樣子

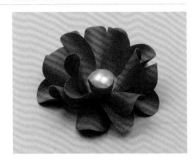

13

基本技巧3

使用捲紙技法

製作密圓捲

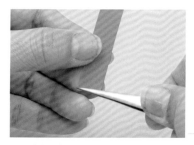

1 以鑷子夾住紙條的一端

以鑷子夾住剪成細條狀的紙條一端，若使用捲紙工具，則將紙條插入溝槽中。

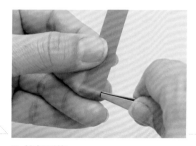

2 捲起紙條

將紙條全部捲起。

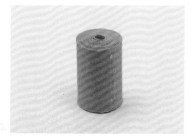

3 在末端塗上黏膠

捲好之後，在末端塗上黏膠固定。可當成製作立體紙花用的浮貼工具。若作為浮貼工具，完成後，正中央的空洞變大也ok。

製作單層流蘇花蕊

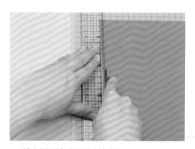

1 將紙張剪成細長條狀

配合製作的花蕊大小，將紙張剪成細長條狀。（在各作法頁中會記載各自所需的長度及寬度）。

2 剪出切痕

配合製作的花蕊大小，將紙張剪成細長條狀。（在各作法頁中會記載各自所需的長度及寬度）。

3 以鑷子或捲紙工具捲起紙條

以鑷子或捲紙工具，從一端開始將紙條全部捲起。

4 在末端塗上黏膠

捲好之後，在末端塗上黏膠固定。

5 展開呈半圓狀

以手指剝開，呈半圓狀。

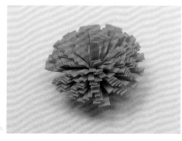

6 完成

如同5作法也ok，但若以手指按壓底部，讓花蕊變得更圓也很可愛。若想這麼作，必須要先在內側充分塗上黏膠固定。

製作雙層流蘇花蕊

1 將紙張剪成細長條狀
配合製作的花蕊大小,將紙張剪成細長條狀。
(在各作法頁中會記載各自所需的長度及寬度)。

2 摺半
以鐵筆劃出壓紋,將紙摺半(參照P.10)。再以刮刀俐落地摺起。

3 朝紙條摺半處剪出切痕
在寬度中留下數mm,從一端開始剪出細細的流蘇狀。

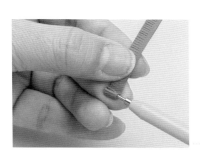

4 以鑷子或捲紙工具捲起紙條
以鑷子或捲紙工具,從一端開始將紙條全部捲起。

5 在末端塗上黏膠
捲好之後,在末端塗上黏膠固定。

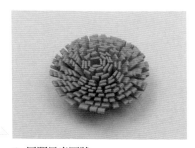

6 展開呈半圓狀
以手指剝開,呈半圓狀。以手指按壓底部,讓花蕊變得更圓也很可愛。

Column
各種花蕊

花蕊的流蘇可以依照花種改成雙層流蘇,或塗上顏色。
此外,除了流蘇,亦可貼上串珠等,享受不同作法的樂趣。

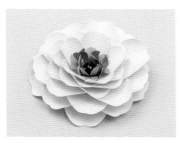

在以花瓣紙型作出的花蕊中央,貼上黑色珍珠。

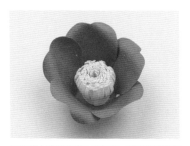

在白紙上端部分塗上黃色後,製成的流蘇花蕊。以錐子朝內側作出微微的弧度。

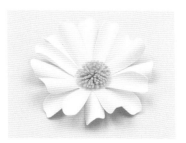

雙層流蘇的花蕊。

基本技巧4

上色、浮貼、葉子

在花瓣的邊緣及中心製造色彩暈染

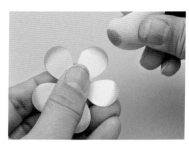

在花瓣邊緣塗上水彩
以粉撲沾取水彩或壓克力顏料，朝外側輕輕摩擦。

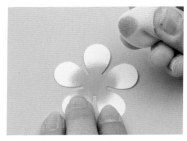

在花朵中心以水彩上色
以粉撲沾取水彩或壓克力顏料，輕輕拍打上色。上色前先弄掉多餘的顏料。

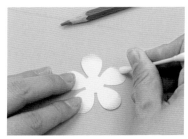

以色鉛筆在花瓣邊緣上色
以色鉛筆在花瓣邊緣塗出漸層，再以棉花棒暈染。

浮貼花朵與字卡

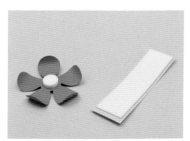

使用泡棉膠帶或專用膠帶
市面上有販售浮貼專用的膠帶。若使用雙面泡棉膠帶，字卡的浮貼立體效果會更好。

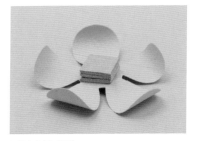

厚紙重疊黏貼
重疊黏貼厚紙，也能代替浮貼專用膠帶。

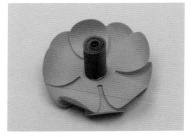

使用捲紙的密圓捲
利用捲紙技巧製作密圓捲（參照P.14），貼在花朵背面增加高度。

葉脈製作&弧度製造

以鑷子摺出葉脈
以鑷子摺出葉子的中心線，以鑷子夾住想作出葉脈的位置，以手指摺出葉脈。

以鐵筆描繪葉脈
以鑷子摺出葉子的中心線，將紙花墊在浮雕專用墊或滑鼠墊的背面、羊毛氈墊上方，由中心線往斜外側描繪葉脈。

作出左右兩邊弧度
作好葉脈後，以鑷子在左右兩邊稍微作出弧度。

PART 2
以紙花
創造華麗作品

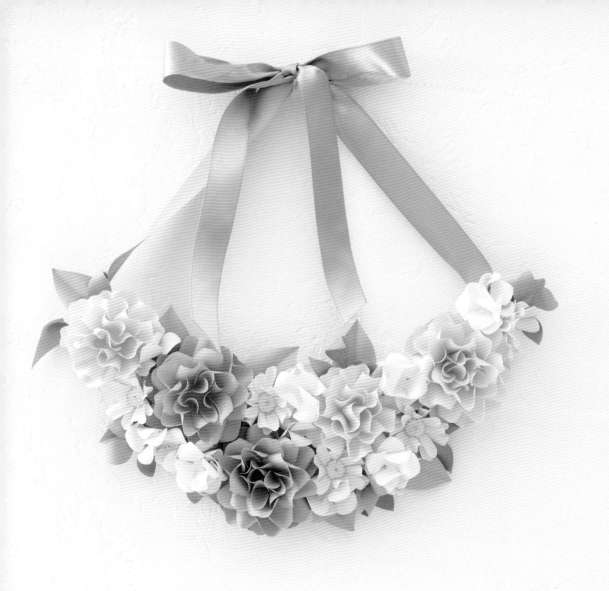

春天色彩的弦月花環

運用粉紅色或橙色等春天的顏色作成壁飾。
形狀就像上弦月。
除了掛在牆壁上，掛在門上也別有一番樂趣。

春天色彩的弦月花環

材料

●紙張

厚紙　27cm×14cm	淡粉紅色　A4 1張
淺茶色　A4 2張	奶油色　8cm×5cm
淺橘色　A4 2張	淡薄荷綠色　A4 2張
淺粉紅色　A4 2張	淺綠色　A5 1張
淡橘色　A4 2張	淺草綠色　A4 1張

●紙張以外

駝色緞帶　寬24mm×65cm×2條

1　2

3　4　5

1 製作花朵

1　**芍藥**　**紙型7**（放大160%）、**紙型2-1**（放大140%）　淺茶色紙、淺橘色紙、淺粉紅色紙各1個　作法…P.81
2　**康乃馨**　**紙型4-1**（放大150%）　淡橘色紙2個　作法…P.81
3　**瑪格麗特**　**紙型17-1**　淡粉紅色紙5個　作法…P.83
　　花蕊…奶油色紙8cm×1cm的雙層流蘇。
4　**繡球花**　**紙型14-1**（放大120%）　淡薄荷綠色紙5個　作法…P.84
5　**單片繡球花**　**紙型14-1**（放大120%）　淡薄荷綠色紙　5、6個

2 製作底紙及葉子

底紙	葉子1	葉子2

注：图片排列为底紙、葉子1、葉子2

① 將**紙型65**（放大200%）描在厚紙上並剪下。厚度不足時可將兩張重疊貼合。兩端以膠帶補強，以錐子從紙張正面往背面開孔後，穿過緞帶。將緞帶打結後將末端剪斷，在上方打上蝴蝶結。

②（製作葉子1）將**紙型22-1**放大130%，以淡綠色紙約剪8至10張。以鑷子摺半，再以錐子於左右兩邊作出弧度。

③（製作葉子2）將**紙型24-1**以淺草綠色紙剪8至10張左右。葉子的部分作出內捲、外捲或斜捲。

3 將花朵與葉子貼在底紙上

①（貼上葉子1）以熱熔槍或黏膠將葉子1貼在底紙的兩端。

②（貼上芍藥與康乃馨）依序貼上芍藥及康乃馨、剩餘的葉子1。

③（貼上剩餘的花朵與葉子）將瑪格麗特及單片繡球花、繡球花及葉子2貼在空隙間。若葉子2的花梗太長，可先修剪後再貼。

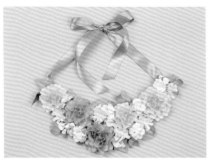

填滿空隙後
即完成。

夏季色彩的窗框繁花

以綠色及白色表現夏天的活力印象。
放在窗邊，就能製造涼爽氣氛。
以海芋與洋桔梗為作品重點。

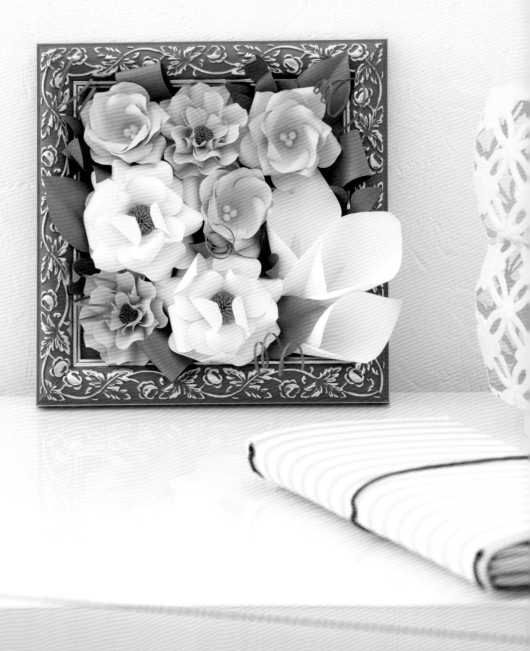

夏季色彩的窗框繁花

》》《《

🌸 材料

●紙張

白色　A5 1張	草綠色　A5 1張
淡黃綠色　A4 2張	深綠色　A5 1張
黃綠色　A4 1張	綠色　明信片大小 1張
淺草綠色　A4 2張	橄欖綠色　A5 1張

●紙張以外

開窗部分尺寸14cm×14cm的畫框	壓克力顏料（黃色）
紙黏土　少量	色鉛筆或壓克力顏料等（黃綠色、淡茶色）

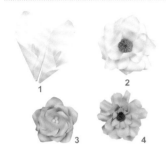

1
2
3
4

1 製作花朵

1 海芋　紙型36-1（放大200%）白紙2個、**紙型36-2**（放大200%）白紙1個　作法…P.83
2 盛開玫瑰1　紙型3-1（放大130%・160%）　淡黃綠色紙　2個　作法…P.80
　花蕊…橄欖綠色紙　10cm×1.5cm的雙層流蘇
3 洋桔梗　紙型7（放大150%）　黃綠色紙　3個　　作法…P.84
4 盛開玫瑰3　紙型3-1（放大130%）、**紙型2-2**（放大130%）淺草綠色紙　2個
　花蕊…草綠色紙8cm×1cm的雙層流蘇　作法…P.80

2 製作葉子

葉子1

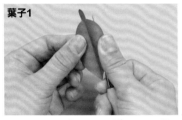

①（製作葉子1）將**紙型22-1**放大130%，描在草綠色紙上後，剪下3片並摺半，劃上葉脈後，在左右兩邊以錐子作出弧度。參照P.16。

葉子2

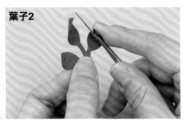

②（製作葉子2）將**紙型24-2**以深綠色剪出10片，葉子的部分以錐子作出內捲及外捲、斜捲。

葉子3

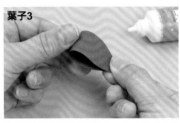

③（製作葉子3）以錐子將8cm×2.5cm的綠色紙摺彎作出弧度，下方如圖所示剪掉，將兩端黏起。作出3片同樣的葉子。

3 貼在畫框中完成作品

藤蔓

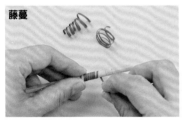

④（製作藤蔓）準備5條20cm×1.5mm的細長紙條（綠色），以圓筷將紙條全部捲起，作成捲曲狀。

底紙

①（製作底紙）將橄欖綠色紙裁剪成15cm×15cm尺寸後放入畫框。

浮貼工具

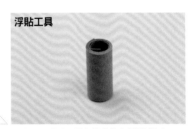

②（製作浮貼工具）將草綠色紙裁剪成10cm×1.5cm的紙條2條，作成浮貼用的零件密圓捲（參照P.14）。

③將浮貼工具貼在盛開玫瑰1的背面中心。

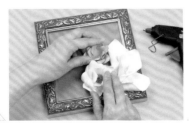

④（將花朵入畫框）參考完成圖，先將花朵以熱熔槍貼在畫框中。先貼上海芋。

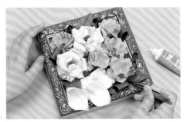

⑤（將葉子貼入畫框後完成）使用紙類專用黏膠，將葉子貼在花朵之間的空隙後即完成。

21

秋日色彩的花圈

在引人鄉愁的酒紅色及紫色中，以橘色點綴，
是一款十分羅曼蒂克的花圈。

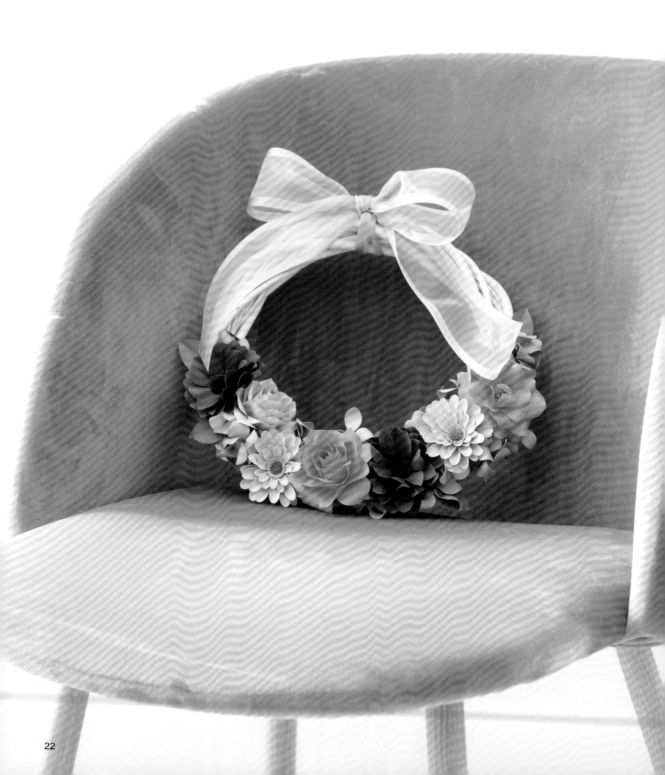

秋日色彩的花圈

❀ 材料

●紙張

橘色　A4 2張	黑色　10cm×3cm	薄黃綠色　A5 1張
淺橘色　A4 1張	淺紫色　A4 2張	深綠色　明信片大小 1張
淺茶色　10cm×1.5cm	茶色　10cm×3cm	淺綠色　A5 1張
紫色　A4 2張	草綠色　A4 2張	

●紙張以外

樹枝花圈　直徑24cm
淺橄欖綠色的歐根紗緞帶　寬5cm×約120cm

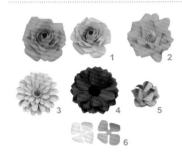

1 製作花朵

1 玫瑰 紙型**3-1**（放大180%）　橘色紙　1個　（放大160%）淺橘色紙　1個　作法…P.80

2 盛開玫瑰1 紙型**3-1**（放大160%・130%）　橘色紙　1個　作法…P.80
花蕊…淺茶色紙10cm×1.5cm的雙層流蘇

3 波斯菊1 紙型**8-1**（放大140%等倍）　淺紫色　3個　作法…P.82
花蕊…內側茶色紙10cm×1cm的雙層流蘇、外側淺紫色5cm×1.5cm的雙層流蘇

4 大理花2 紙型**2-1**（放大150%）　紫色紙2個　作法…P.82　花蕊…黑色紙10cm×1.5cm的雙層流蘇

5 繡球花 紙型**14-1**（放大120%）　草綠色紙　7個　作法…P.84

6 單片繡球花 紙型**14-1**（放大120%）草綠色紙3～5個、淺黃綠色紙6～8個

2 製作葉子

3 將花朵及緞帶裝在花圈上

葉子1

①（製作葉子1）**紙型22-1**以深綠色紙剪下6、7片，以鑷子作出葉脈（參照P.16）。

葉子2

②（製作葉子2）**紙型24-2**以淺綠色紙剪下6、7片，葉子部分作出內捲及外捲、斜捲。

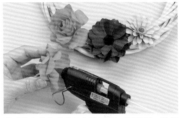

①（貼上大朵花朵）大致思考一下配置，從花圈的中央往左右兩邊，將繡球花以外的花朵以熱熔槍黏貼。

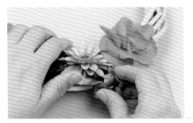

②（貼上整朵的繡球花）在大朵花朵間的空隙貼滿整朵的繡球花。

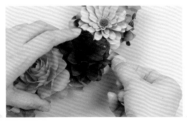

③（貼上葉子及單片繡球花）將葉子與單片繡球花均衡地貼在整個花圈上。

④（繫上緞帶）在花圈頂部以緞帶打上蝴蝶結。若要作成壁掛裝飾，可在後面綁上鐵絲，勾在掛鉤上即可。

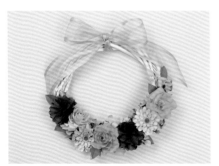

完成。

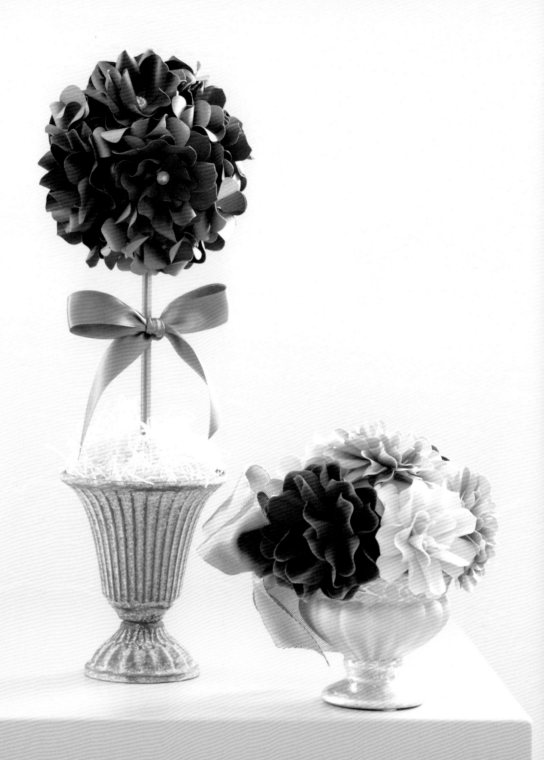

古董風花樹&迷你餐桌花

嚴寒的冬日裡，特別使用具有成熟風格，灰色調的花朵裝飾，更顯少女情懷。
推薦使用貼了滿滿花朵的花樹。

古董風花樹

材料

●紙張

紫色　A4 2張　　　　紫紅色　A4 2張　　　　藍紫色　A4 3張

●紙張以外

花器　上口部直徑8cm　　　　藍色緞帶　18mm寬×40cm
免洗筷　1根　　　　　　　　極光萊茵石　直徑6mm×4個
填充紙絲　適量　　　　　　　半圓珍珠　直徑1cm×4個
紙黏土　2包

1 製作花朵

1 盛開玫瑰2　紙型7（放大130%）　紫色紙　4個　作法…P.80　花蕊…珍珠
2 盛開玫瑰3　紙型3-1（放大130%）、紙型2-2　紫紅色紙　4個　作法…P.80　花蕊…萊茵石
3 繡球花　紙型14-1（放大110%）　藍紫色紙　10個　作法…P.84
4 單片繡球花　紙型14-1（放大110%）　藍紫色紙10個

2 製作底座

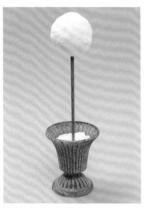

①（製作底座）將紙黏土作成直徑6至7cm的球狀。將紙黏土塞進容器裡（範本的容器上方口徑為8cm），在正中央筆直的插入免洗筷。球狀黏土也插進免洗筷。待數天後黏土完全變硬，用熱熔槍補強黏土與花器及免洗筷之間的縫隙。

3 貼上花朵即完成

①（貼上花朵）在球狀的黏土貼上單片繡球花以外的花朵。在花朵間的空隙貼上單片繡球花，直到白色黏土部分完全看不見為止。直接貼在紙黏土上會被花朵埋住，可將單片繡球花貼在旁邊的花瓣上，使花朵的高度一致。

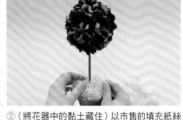

②（將花器中的黏土藏住）以市售的填充紙絲將花器中的紙黏土掩蓋，再以黏膠固定。也可以自行將紙張剪成細絲使用。

③繫上緞帶。

Column
聰明的花樹裝飾法

以人造花或不凋花製作成的人氣款花樹，亦可以紙花製作。一株花樹可作為裝飾，但若製作兩株相同的花樹，放在裝飾架的兩側當作對稱裝飾也很棒！在正中央放上畫框或鏡子，立即展現優雅印象。
此外，春天可用暖色系，夏天則使用藍色系，依據不同季節改變花樹的裝飾也不錯。全是綠葉的花樹也很時髦！請享受盡情製作的樂趣。

完成。

迷你餐桌花

🌸 材料

◉紙張
酒紅色　A4 2張　　　淺藍色　A4 2張
黑色　12cm×2.4cm　　灰色　8cm×2cm
奶油色　A4 2張

◉紙張以外
花器　上口部直徑7cm　　　　　亮灰色的萊茵石　直徑5mm×2個　　　　紙黏土　1包
金色緞帶　34mm寬×約65cm　　半圓珍珠　直徑1cm×3個　　　　　　色鉛筆或壓克力顏料（白色）

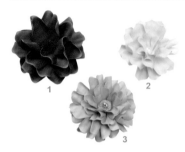

1 製作花朵

1　**盛開玫瑰2　紙型7**（放大150%）　酒紅色紙　2個
　※以白色色鉛筆或壓克力顏料在花瓣邊緣作出白色暈染（參照P.16）。
　花蕊…黑色紙12cm×1.2cm的雙層流蘇　作法…P.80

2　**盛開玫瑰3　紙型3-1**（放大130%）、**紙型2-2**　奶油色紙　3個　作法…P.80　花蕊…半圓珍珠

3　**萬壽菊　紙型17-1**（放大130%）、**紙型17-2**（放大130%，使用4張）　淺藍色紙　2個　作法…P.84
　花蕊…灰色紙8cm×1cm的雙層流蘇+萊茵石

2 製作底座

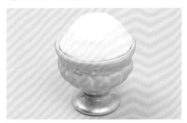

①如圖在花器裡（範本中的花器上口徑為7cm）塞入紙黏土。放置數日直到完全變硬為止，黏土與花器的交界處以熱熔槍加以固定。

3 在花器中貼上花朵

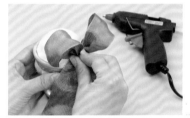

①（貼上緞帶）將緞帶打成蝴蝶結，以熱熔槍貼住。

②（貼上花朵）參考完成圖，貼上花朵。若出現空隙，則以手隨興剪出花瓣，再以錐子作出弧度，貼入空隙中。

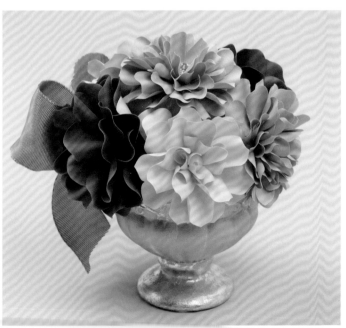

完成。

滿滿花卉的
迎賓看板&鮮花裝飾座

本篇介紹為婚禮來賓特別製作的迎賓看板，
以及滿滿花卉的鮮花裝飾座。
玫瑰花、非洲菊、茉莉花、繡球花等，爭奇鬥艷十分美麗。

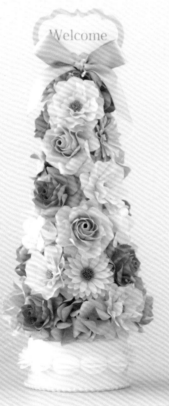
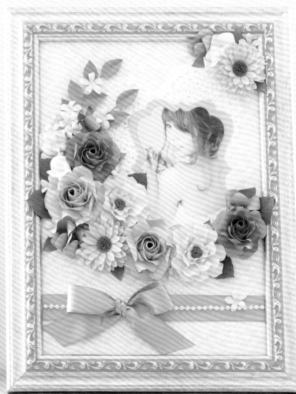

迎賓看板

❀ **材料**

● **紙張**
淺粉紅色　A4 2張	淺茶色　10cm×2cm	深綠色　明信片大小 1張
深粉紅色　A4 1張	草綠色　A5 1張	綠色　明信片大小 1張
淡粉紅色　A4 1張	薄黃綠色　A5 1張	花紋紙（厚紙）　A4
淺草綠色　A4 1張	淺駝色　A5 1張	淺茶色　13cm×10cm

● **紙張以外**
A4用畫框	駝色緞帶　24mm寬×約70cm
4mm珍珠鍊　約15cm	心形蕾絲紙　約14cm寬
白色蕾絲緞帶或貼紙　40mm寬×21cm	茶色鐵絲　22號或24號×1根

╱ 製作花朵

1 **玫瑰　紙型3-1**（放大150%）淺粉紅色紙2個　（放大130%）深粉紅色紙　2個　作法…P.80
　　※中心的兩張紙選擇較深一點的顏色，創造出漸層感。在完成品的深粉紅色玫瑰中，擇一作出漸層感。
2 **盛開玫瑰3　紙型3-1**（放大130%）、**紙型2-2**　淡粉紅色紙　2個　作法…P.80　花蕊…草綠色紙8cm×1cm的雙層流蘇。
3 **波斯菊2　紙型9-1、紙型9-2**　淺草綠色紙　2個　作法…P.82　花蕊…淺茶色紙10cm×1cm的雙層流蘇。※內側貼上10cm×5mm的密圓捲（參照P.14）。
4 **單片繡球花　紙型14-1**（放大120%）　薄黃綠色紙6至7個　草綠色紙6至7個　作法…P.84
5 **茉莉花　紙型15-1**　淺駝色紙　貼有花朵的鐵絲2根　不含鐵絲的花朵約10個　作法…P.83

╱ 製作葉子

葉子1

①（製作葉子1）依**紙型23**，剪下深綠色紙5張，以鑷子壓出葉脈（參照P.16）。

葉子2

②（製作葉子2）依**紙型34**，剪下綠色紙16至18張。取8cm鐵絲，以手稍微摺出弧度，壓出葉脈後，以熱熔槍將葉子貼上鐵絲。一根貼上5片、另一根貼上3片葉子。剩餘的葉子也壓出葉脈。

╱ 貼上底紙

底紙

①（貼上蕾絲與緞帶、珍珠鍊）在底紙貼上蕾絲緞帶（或是蕾絲貼紙）以及緞帶蝴蝶結後，將底紙裝進畫框中。在蝴蝶結塗上黏膠，待黏膠稍微變硬後，抓準時機貼上珍珠鍊。

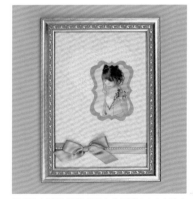

②（貼上蕾絲紙與相片）依**紙型64-1**（放大145%）剪下相片、依**紙型64-2**（放大145%）剪下淺茶色紙後併貼在一起（蕾絲貼紙（剪成圓形也很可愛）與相片貼到底紙上。

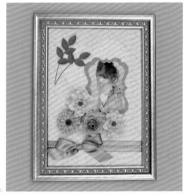

③（貼上花朵與葉子）決定大致的位置後，以熱熔槍貼上花朵與葉子。以貼在鐵絲上的花朵與葉子及較大的花朵優先貼上。

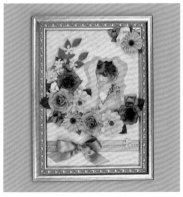

④最後貼上繡球花或小朵的花葉，調整整體平衡感後即完成。

鮮花裝飾座

✿ 材料

◉紙張

淺粉紅色　A4 5張	淺草綠色　A4 2張	薄黃綠色　A4 2張
深粉紅色　A4 4張	淺茶色　10cm×4cm	粉紅色　9cm×6cm
淡粉紅色　A4 4張	草綠色　A4 2張	白色　A4 2張

◉紙張以外

白色圓形盒　直徑9cm、高4cm
4mm珍珠鍊　約30cm
駝色緞帶　24mm寬×約45cm

竹籤　1根
圓錐形保麗龍　底部直徑9cm、高23cm

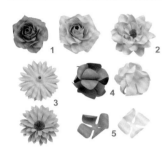

1 製作花朵

1　**玫瑰**　紙型**3-1**（放大150%）淺粉紅色紙6個　（放大130%）深粉紅色紙　8個　作法…P.80
　※中心的兩張紙選擇較深一點的顏色，創造出漸層感。在完成品的8朵深粉紅色玫瑰中，選其中4朵製作出漸層感。
2　**盛開玫瑰3**　紙型**3-1**（放大130%）、紙型**2-2**　淡粉紅色紙　8個　作法…P.80　花蕊…草綠色紙8cm×1cm的雙層流蘇。
3　**波斯菊2**　紙型**9-1**、紙型**9-2**　淺草綠色紙　4個　作法…P.82　花蕊…淺茶色紙10cm×1cm的雙層流蘇。
　※內側貼上10cm×5mm的密捲捲（參照P.14）。
4　**繡球花**　紙型**14-1**（放大120%）　薄黃綠色紙・草綠色紙　草綠色紙5至6個　作法…P.84
5　**單片繡球花**　紙型**14-1**（放大120%）　薄黃綠色紙2至3個　草綠色紙2至3個

2 製作底座後，貼上花朵

底座

①（在盒子貼上珍珠鍊）在白色圓盒貼上珍珠鍊。重點是先擠上黏膠，等黏膠稍微變硬時貼上。不使用圓盒直接製作裝飾座，也很可愛。

②（製作奶油後貼上）依**紙型58**，搭配紙盒周圍製作出適合的奶油數量，再將奶油用黏膠貼上（範本中使用12個）。一顆奶油使用5張紙製作。全部摺半，將5張奶油紙貼合在一起。若無法完全貼合，則將雞蛋形紙張稍微剪小一點調整。

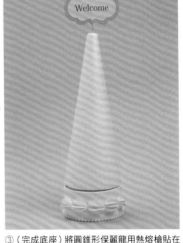

③（完成底座）將圓錐形保麗龍用熱熔槍貼在紙盒上。依**紙型63-1**與**63-2**（縮小90%），作出如圖般的文字卡。準備2張粉紅色紙，剪成6至7cm，兩張紙夾住竹籤黏貼，留下一點最後打上蝴蝶結的空間，刺進圓錐形保麗龍的頂部，以熱熔槍固定。

④（貼上花朵）將花朵用熱熔槍均衡地貼上。一開始先將花朵貼在頂端及最下方，再將中央空白處填滿。空隙太明顯的部位可貼上單片繡球花，或手工剪出花瓣，作出弧度後貼上。

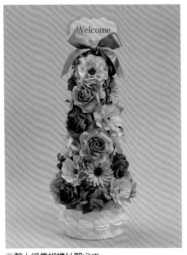

⑤繫上緞帶蝴蝶結即完成。

自然風花束

尤加利葉作成的可愛花束。
可當作新娘的手工捧花，
也可以作來送給感謝的人。

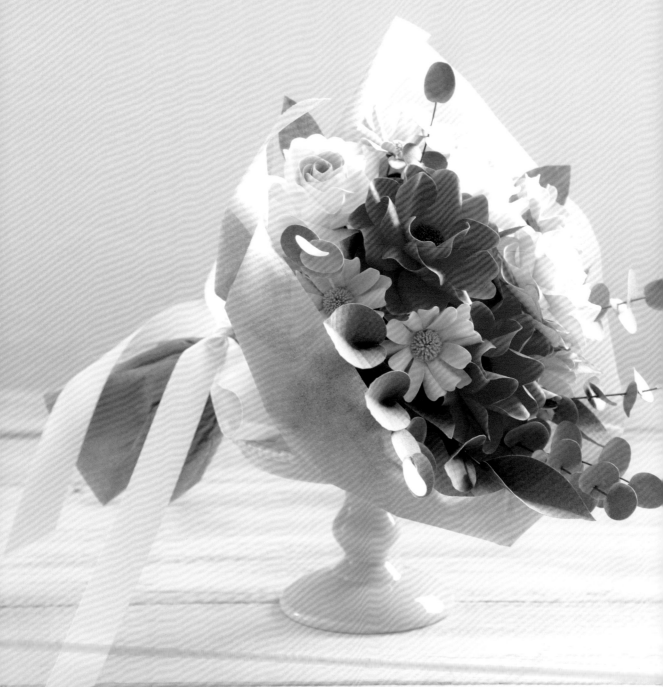

自然風花束

◈ 材料

●紙張

橘色　A4 2張	裸粉色　A4 2張	綠色　A4 1張
焦茶色　12cm×3cm	淺橘色　A4 2張	深綠色　A4 2張
白色　A4 2張	橘色　8cm×8cm	橄欖綠色　A5 1張

●紙張以外

綠色鐵絲　22號×25根	包裝用不織布　約40cm×60cm	橡皮筋　1個
茶色鐵絲　22號×7根	奶油色緞帶　18mm寬×約90cm	色鉛筆或壓克力顏料（白色）

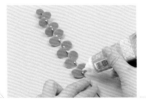

1 製作花朵

1　**盛開玫瑰2　紙型7**（放大150%）　橘色紙　2個
※以白色色鉛筆或壓克力顏料在花瓣邊緣作出白色暈染（P.16）。
花蕊…焦茶色紙12cm×1.2cm的雙層流蘇。　作法…P.80
2　**玫瑰　紙型6-1**（放大160%）　白色‧裸粉色紙（內側2張）　3個　作法…P.80（不同紙型，作法相同）
3　**芍藥　紙型7**（放大140%）、**紙型2-1**（放大120%）　淺橘色紙　2個　作法…P.81
4　**瑪格麗特　紙型17-1**　裸粉色紙　6個　花蕊…橘色紙12cm×1.2cm的雙層流蘇　作法…P.83

2 製作尤加利葉

①（裁剪葉子）**紙型30-1**以綠色紙剪下56片，**紙型30-2**剪下35片。以白色色鉛筆或壓克力顏料在葉子邊緣作出暈染效果（參照P.16）。留下7片較小的葉子，在葉子上剪出3至4mm的切口。

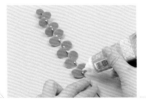

②（將葉子貼在鐵絲上）在沒有切痕的葉子背面塗上黏膠，貼在茶色鐵絲上。待黏膠變硬，將鐵絲插入有切口的葉子切口處，以黏膠黏住。1根鐵絲分別貼上4片小葉子、8片大葉子。

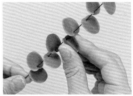

③待凝膠稍微變硬，開始調整葉子的方向。凝膠完全凝固後，以手指輕輕壓出葉子的弧度。作出7根。

3 製作相連的葉子

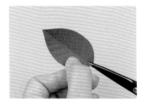

①（裁剪葉子，壓出葉脈）將**紙型22-1**放大130%，以深綠色紙剪下25片葉子，剪掉花梗部分，以鑷子壓出葉脈（參照P.16）。葉子下方正中央剪出5mm的切口。

4 製作剩餘的葉子，花朵裝上花梗

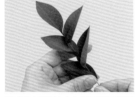

②（貼在鐵絲上）在葉子切口附近塗上黏膠，夾住鐵絲貼住。1根鐵絲上貼5片葉子。

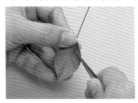

①（製作葉子）**紙型22-1**以橄欖綠色紙剪出7片葉子，剪掉花梗部分，葉子內側以黏膠黏上綠色鐵絲，待黏膠完全凝固，將葉子摺半，以鑷子壓出葉脈。

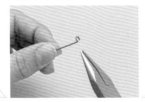

②將綠色鐵絲的末端7至8mm，以鉗子彎出直角，尖端再彎出圓形弧度，製造出圓弧向上的倒角。

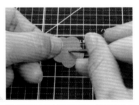

③**紙型57**以橄欖綠色紙剪下13片，正中央以錐子刺出小孔，以便穿過鐵絲。

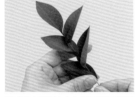

④將鐵絲穿過③中開的孔。

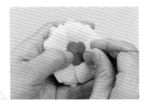

⑤穿過鐵絲，在花朵後方以熱熔槍點上熱熔膠，請小心不要被燙到。在熱熔膠凝固前請勿移動花朵。

5 完成花束

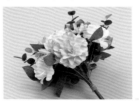

①將作好的花與葉綁成束，將鐵絲往外折彎成朝外展開的枝葉，並以橡皮筋束起，將多餘的花梗剪掉。

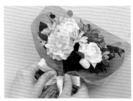

②以不織布包起整束花，打上緞帶蝴蝶結後即完成。

書本形立體卡片

將重要的相片以白色的花朵包圍，作為房間的裝飾品。
藍灰色的花葉配色非常美麗。
充分表現出幸福的時光。

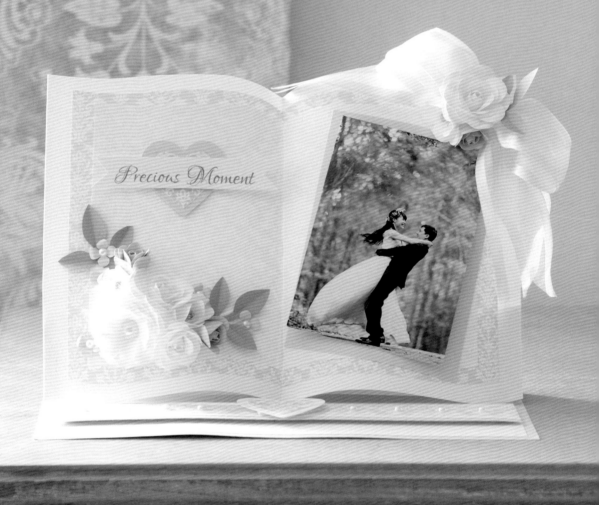

書本形立體卡片

材料

●紙張

厚紙 白色 A4 3張
厚紙 淺藍色 A4 2張
印花紙 淺藍色 A4 2張
白色 A4 2張

藍灰色 A4 1張
黃色 明信片大小 1張
淺橄欖色 明信片大小 1張

●紙張以外

花形珍珠 直徑13mm×1個
半圓珍珠 直徑6mm×14個

緞帶 白色歐根紗 約100cm
泡棉膠帶

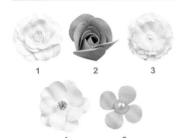

1　2　3

4　5

1 製作花朵

1 迷你玫瑰（大）　紙型**1-2**…外側2張、紙型**1-3**…正中間2張、紙型**1-4**…內側2張　白紙2個　作法…P.81
　迷你玫瑰（中）　紙型**1-3**…外側4張、紙型**1-4**…內側2張　白紙1個　作法…P.81
2 迷你玫瑰花苞　紙型**1-3**…外側1、2張、紙型**1-4**…內側2張　藍灰色紙3個　作法…P.81（1至4）
3 荷葉花　紙型**4-1**…4張　紙型**4-2**…4張　白紙1個　花蕊…珍珠　作法…P.85
4 松葉牡丹　紙型**1-3**…2張　白紙3個　花蕊…黃色紙7mm×1.5cm的單層流蘇　作法…P.85
5 小花　紙型**16-1**　藍灰色紙5個（花瓣外捲）　花蕊…珍珠

2 製作葉子

①**紙型24-1**以淺橄欖色剪下3片，葉子中央壓入摺線。

3 製作書本形面板

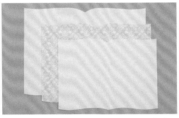

①將**紙型69-1**、2、3放大200%，剪成書本形狀。最大張紙與最小張紙分別以白色厚紙，中紙型以淺藍色印花紙裁剪。

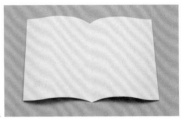

②在書本形紙中央壓出摺線，書頁部分作出弧度。

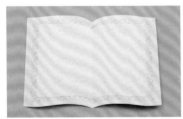

③將書本形紙重疊黏貼。

4 製作立體卡片的底座

①將A4的藍色厚紙剪成跟書本形紙相同的寬度，壓入摺線作出立體卡片的底座。

②立體卡片的底座貼上白色紙。

5 裝飾上花朵及蝴蝶結

③將藍色厚紙切成細條，貼上印花紙及珍珠、愛心。以泡棉膠帶增添高度後貼到底座上。

①將書本形面板貼在底座上，貼上花朵、蝴蝶結、葉子、剪好的心形與字體及相片。

花朵杯子蛋糕小置物盒

在杯子蛋糕的紙杯上裝飾花朵，放在餐桌上更添華麗感。
杯子裡可以放置糖果等小物。

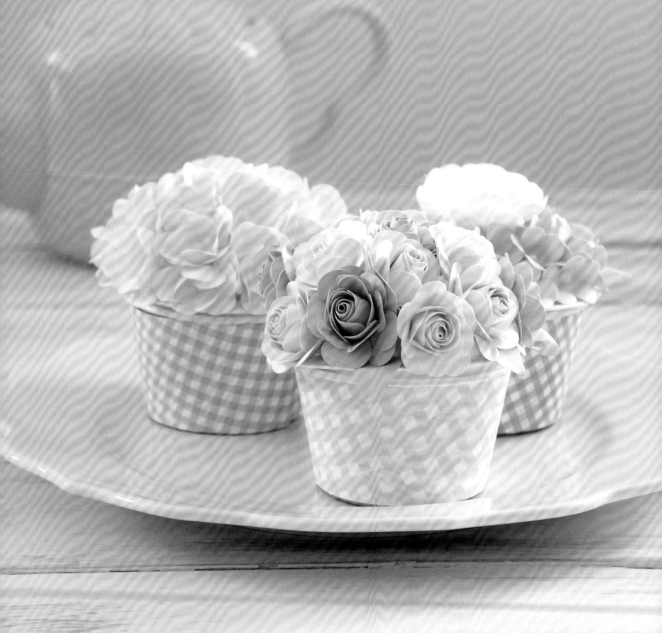

花朵杯子蛋糕小置物盒

材料

●底座的材料（1個的用量）
直徑5cm 高4cm 的杯子蛋糕專用紙杯　1個
稍厚的紙　A5 1張
奶油色紙　A4 1張

印花紙 格紋　A4 1張
緞帶 奶油色　10cm左右
影印紙　A5 1張

●A：迷你玫瑰杯子蛋糕
奶油色　A4 1張
粉紅色　A4 1張
淺粉紅色　A4 1張
黃綠色　A6 1張

●B：小花杯子蛋糕
奶油色　A4 2張
半圓珍珠　直徑6mm×60個

●C：白花與小花的杯子蛋糕
白色　A4 1張
水藍色　A4 1張
藍色萊茵石　直徑5mm×3個
半圓珍珠　直徑6mm×30個

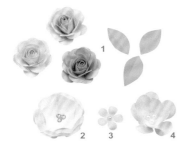

1 製作花朵

1　**迷你玫瑰**　**紙型1-3**　奶油色紙6個、粉紅色紙5個、淺粉紅色紙6個　作法…P.81　**紙型34**　黃綠色紙葉子5片
2　**銀蓮花**　**紙型1-2**　白紙1個　花蕊…萊茵石3個　作法…P.85
3　**小花**　**紙型1-4**　花瓣外捲　水藍色小花　30個　花蕊…珍珠各1個
4　**松葉牡丹**　**紙型1-3**　奶油色紙20個　花蕊…珍珠各3個　作法…P.85

2 製作杯子與黏貼花朵用的底座

①使用底部直徑5cm、高4cm的杯子蛋糕專用紙杯。將**紙型54**放大200%，剪下一張無黏貼處的素色紙。再剪下一張有黏貼處的印花紙。

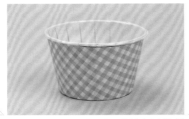

②將①裡剪好的含黏貼處印花紙貼在紙杯外側。

③以稍厚的白色紙張剪出2張直徑7.5cm的圓形。

④在③剪下的其中一張圓紙，貼上剪成5cm左右的緞帶。另一側則貼上剪成5cm左右並摺半的緞帶。摺半的緞帶露出外緣約1cm。

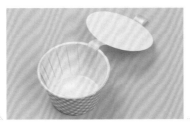

⑤在④中較長的緞帶末端沾上黏膠，黏貼在紙杯內側，即完成蓋子。為了讓蓋子便於開關，黏貼時，緞帶請留下適當的長度，將貼了緞帶的一面朝上。

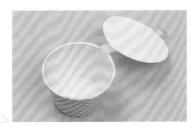

⑥將①裡剪下的素色紙貼在紙杯內側。

⑦將A5尺寸的薄紙揉皺再攤開，作成高度5mm至7mm左右的圓盤形，底部部分塗上黏膠，黏貼在③中剪下的另一張圓形紙上。

⑧將⑦製作的蓋子下方塗上黏膠，貼在杯子蛋糕的蓋子上方。上面再貼上花朵裝飾。

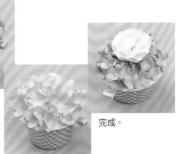

完成。

35

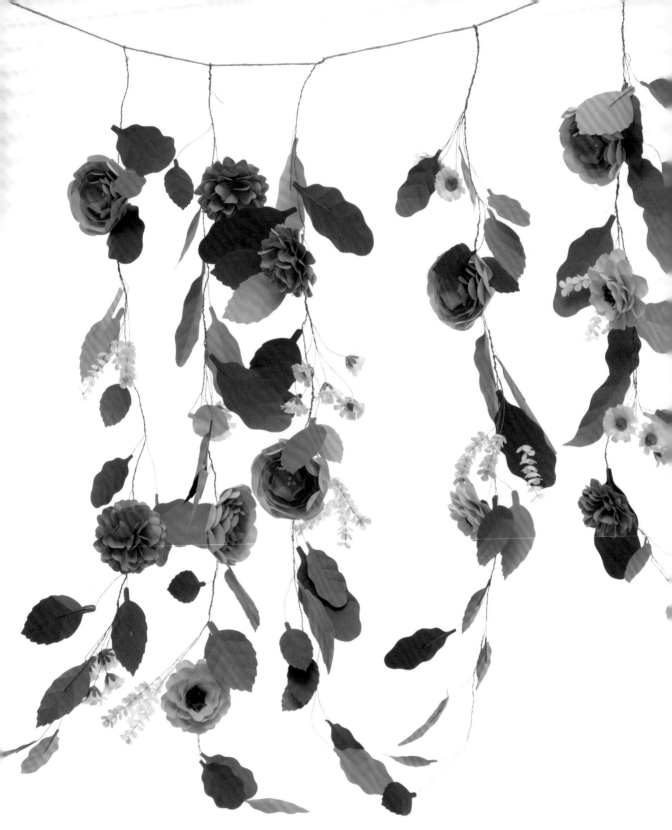

花朵掛簾

以花朵跟葉子作成掛簾非常有趣，就像是華麗的藤蔓。
鮭魚粉紅色的銀蓮花及紫色康乃馨、小小的滿天星等。
均衡地掛滿美麗的花朵。

花朵掛簾

❦ 材料

● 葉子
深綠色　A4 2張
橄欖色　A4 2張
黃綠色　A4 1張

● 銀蓮花　5個的用量
淺鮭魚粉紅色　A4 3張
鮭魚粉紅色　A4 2張
深鮭魚粉紅色　A4 2張
半圓珍珠　6mm×15個

● 盛開玫瑰5　3個的用量
淺粉紅色　A4 3張
淺橄欖綠色　A4 1張
半圓珍珠　8mm×3個

● 瑪格麗特　18個的用量
白色　A4 2張
黃色　A4 1張

● 康乃馨　4個的用量
淺紫色　A4 4張

● 滿天星
白色　A4 2張
萊茵石 金色　15個
花藝鐵絲　85根

繩子　約200cm

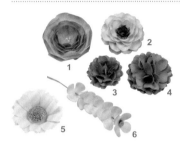

1 製作花朵

1　**銀蓮花　紙型1-1、1-1**（放大140%）、**1-2**　鮭魚粉紅色紙　5個　作法…P.85
2　**盛開玫瑰5　紙型6-1**（100%、放大110%、放大140%）　淺粉紅色紙　3個　作法…P.81
　　花蕊…紙型**2-3**＋黑珍珠
3　**康乃馨2　小　紙型17-1**（放大110%）　淺紫色紙　1個　作法…P.81
4　**康乃馨2　大　紙型17-1**（放大140%）　淺紫色紙3個　作法…P.81
5　**瑪格麗特　紙型5**　白紙　18個　※剪下兩張，立起花瓣，全部外捲。相互交錯重疊黏貼。
　　花蕊…5mm×20cm單層流蘇
6　**滿天星　紙型16-1**　白紙　製作15根，每3根束成一束　作法…P.84

2 製作葉子

①依**紙型26**（原寸）（放大150%）剪出深綠色
8張、橄欖色8張、黃綠色4張。依**紙型23**（原
寸）（放大150%）剪出相同數量。以鑷子壓出
葉脈（參照P.16）。

②每片葉子背面皆貼上花藝鐵絲。

3 在花上裝上花萼及鐵絲

銀蓮花

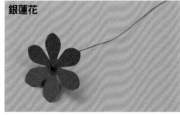

①依**紙型12-1**製作花萼。花萼中央穿一個小
洞，插入尖端彎成圓弧的鐵絲，塗上黏膠。

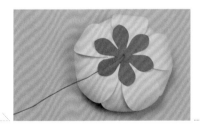

②在花朵上貼上①的花萼（參照P.31）。

瑪格麗特

③依**紙型9-4**剪下一片花瓣，兩端併合後黏貼
起來，與①相同，插入花藝鐵絲後塗上黏膠。
將瑪格麗特花貼在此花萼上。

4 完成掛簾

④將每3至4支瑪麗特束成一束。

①決定葉子與花朵的排列順序後，以花藝鐵絲
纏繞連結。製作5根簾子。將這5根簾子掛在繩
子上。

②完成。

向日葵盒子卡片

將祝賀卡作成盒子形狀，也能當作裝飾。
向日葵及月見草，象徵夏天的花朵，在盒子裡熱鬧地盛放著。
連同禮物包裹一起寄出去吧！

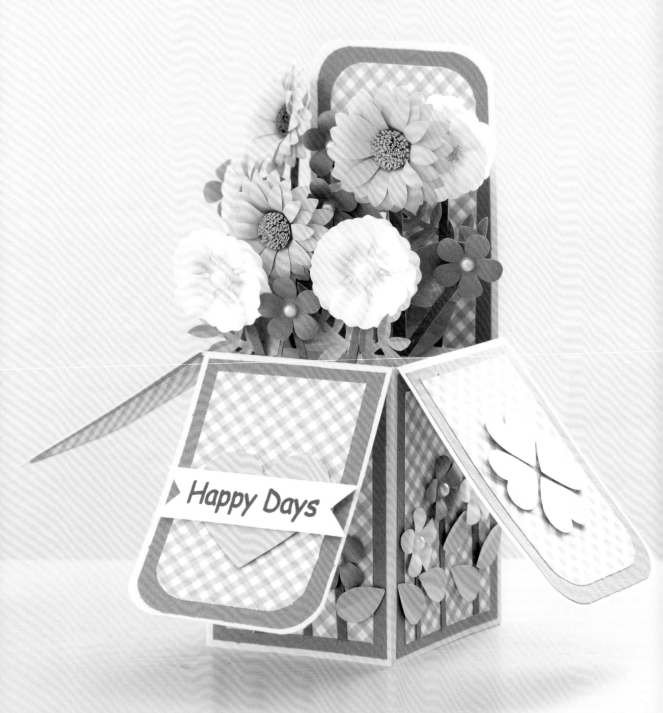

向日葵盒子卡片

❀ **材料**

●**紙張**
水藍色厚紙　A4 1張
藍色　A4 2張
藍色格紋印花紙　A4 1張
黃色　A4 1張

深黃色　A4 1張
白色　A4 1張
黃綠色　A4 1張
橄欖綠色　A4 1張

淺水藍色　少量
茶色　A4 1張
淺茶色　A4 1張
稍厚的白紙　少量

●**紙張以外**
半圓珍珠　直徑6mm×15個
泡棉膠帶

1

2

3

1 製作花朵

1 向日葵2 大…**紙型9-1、9-2** 小…**紙型9-2、9-3** 黃色紙大小各1個　深黃色紙大小各1個
作法…P.82　花蕊…茶色・淺茶色紙1cm×16cm的單層流蘇

2 月見草 紙型6-2 白紙（花瓣中央作出粉紅色暈染）3個　作法…P.85　花蕊…珍珠

3 小花 紙型1-4 花瓣外捲　藍色紙8個　白紙2個　淺水藍色紙1個　花蕊…珍珠

2 製作卡片底座

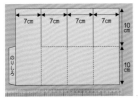

①如圖裁剪後，壓好摺線。可依喜好將邊角剪成圓角。

②依照摺線將盒子摺好組起，在黏貼處塗上黏膠後貼好。

③剪好兩條1cm×9cm的同色紙張。

④將③中剪好的紙，兩端各摺起1cm，作出黏貼處。平行的貼於②的盒子內側。

⑤取藍色紙，裁剪9張6.5×9.5cm、以及1張6.5×12.5cm的紙張。取格紋印花紙，裁剪9張5.5×8.5cm、1張5.5×12cm的紙張。若要將邊角剪圓，則在各用藍色紙及格紋印花紙剪成的9張紙中，各取6張，將邊角剪圓，其餘的各3張則不須剪圓。

⑥將藍色紙及格紋印花紙重疊貼在盒子上。

3 貼上花朵

①茶色紙剪出0.5×10cm，貼在花朵背面，使全部的花朵皆裝上花梗。

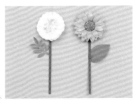

②將**紙型25-2、22-2**描在黃綠色或橄欖綠色的紙張上剪下，壓入葉脈（參照P.16）。如圖黏貼在花梗上。

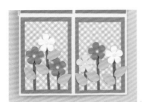

③在盒子下方側面處，貼上花梗、葉子及小花。

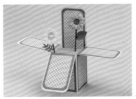

④將向日葵及花朵平衡地貼在2-④裡事先貼好的橫桿上。

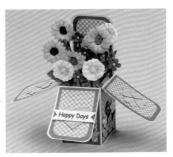

⑤在靠近身體的盒蓋正中央用泡棉膠帶貼上心形，以上方貼上寫有文字的紙張。將黃綠色的心形，如四葉幸運草般貼在左右邊的盒蓋上。

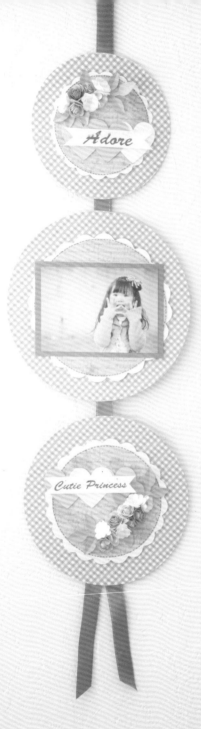

迷你玫瑰壁掛

圓圓的壁掛裝飾，貼滿了可愛的小小玫瑰。
在正中央貼上喜歡的相片裝飾。
迷你玫瑰選用粉紅色、黃色及藍色，配色十分繽紛。

迷你玫瑰壁掛

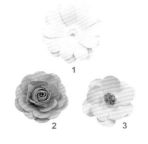

材料

◉紙張
厚紙　A4 3張
印花紙　藍色格紋　A4 3張
白色厚紙　A4 2張
印花紙　文字（灰色）　A4 2張

粉紅色　A4 1張
淺橘色　A4 1張
白色　A4 1張
淺紫色　A4 1張

奶油色　A4 1張
黃色　少量
黃綠色　A5 1張
藍色　A5 1張

◉紙張以外
緞帶　藍色　300cm左右　　泡棉膠帶
細字筆　黑色

1 製作花朵

1　**小花　紙型15**　　白紙6個　　※剪下4片，將花瓣往上立起並外捲，互相交錯疊貼。　　花蕊…珍珠
2　**迷你玫瑰　紙型1-4**　　淺紫色紙2個　粉紅色紙3個　藍色紙2個　淺橘色紙1個　作法…P.81
3　**松葉牡丹　紙型1-4**　　奶油色紙3個　作法…P.85

2 製作底座

①將厚紙及藍色格紋印花紙各自剪下1張直徑20cm、18cm、15cm的圓形。

②將厚紙從上方依15cm、20cm、18cm的順序，稍微留點空隙的排放，正中央貼上雙面膠，並將2cm寬度的緞帶摺半後貼上。

③將貼了緞帶的厚紙全部塗上黏膠，並將剪好的藍色格紋紙依照各自的尺寸疊貼。

3 將花朵與相片貼在底座上即完成

④將**紙型43-4**放大140%、170%、200%，以白色紙各自剪下一張。取灰色印花紙，剪下直徑各為14cm、12cm、10cm的圓形，貼到剪好的花邊圓形紙白紙上，再將花邊圓形紙以泡棉膠帶貼到③上。依照喜好沿著剪成圓形的印花紙圓周以細筆畫上虛線。

①依**紙型24-1**剪下3片葉子、依**紙型35**剪下6片葉子（黃綠色紙），摺好壓紋後，將花朵與葉子貼在最上方及最下方的花邊圓形紙上。將**紙型39**放大200%後，作出白色、粉紅色、藍色的心形，並重疊黏貼。將寫了文字的紙卡以泡棉膠帶貼在心形紙上。在正中央的花邊圓形紙貼上相片。

多肉植物相框

最受歡迎的多肉植物，以紙花製作亦栩栩如生。
在葉子尖端以水彩上色，看起來就更像真正的葉子了！

多肉植物相框

材料

●紙張

稍厚的紙 藍色	A4 2張	黃綠色	A4 1張	橄欖綠色 A4 1張
茶色	A4 1張	水藍色	A4 1張	印花紙 選擇喜愛的圖案 10×14cm1張

稍厚的紙 藍色　A4 2張　　　黃綠色　A4 1張　　　橄欖綠色　A4 1張
茶色　A4 1張　　　水藍色　A4 1張　　　印花紙 選擇喜愛的圖案　10×14cm1張
　　　　　　　　　　　　　　　　　　　　三角彩旗用紙 選擇喜愛的顏色數種　各少量

●紙張以外

三角彩旗用紙 選擇喜愛的顏色數種　　　壓克力顏料或墨水　紅棕色
壓克力顏料或墨水　靛藍色　　　　　　　風箏線　15cm左右

1 製作相框底座

①依照圖示，裁剪稍厚的藍色紙張，以刮刀壓出摺線。黏貼處全部留1cm。相框內側部分依X形剪開。

②將①的X部分依照摺線往內摺。將全部的摺線摺好，組好相框，在黏貼處塗上黏膠並貼起。

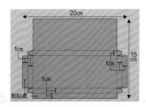

③剪開底座用的紙，壓入摺線。

④依照摺線將底座組合。

2 製作多肉植物

⑤將相框貼在底座上。

多肉植物A

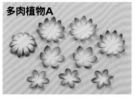

①取水藍色紙，依**紙型9-2**剪下4張，依**紙型2-2**剪下2張，依**紙型2-3**剪下3張。全部都薄塗上藍色水彩，再疊上紅棕色水彩。**紙型9-2**的其中1張作出外捲，其他全部作成內捲。

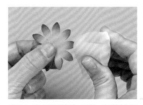

（Point）以海綿沾水彩，在花瓣尖端輕輕上色。

②將外捲的花朵放在最下面，所有花朵花瓣交錯疊貼。**紙型2-3**的其中一張，花瓣各自再剪一刀，在根部塗上黏膠後貼在中央。

3 製作其他多肉植物

多肉植物A

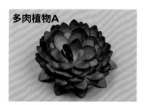

③完成多肉植物A。

多肉植物B

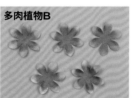

①取橄欖綠色紙，依**紙型2-2**剪2張、**紙型2-3**剪3張。花瓣尖端以白色水彩上色。全部作U字捲。

多肉植物B

②將**紙型2-2**的2張、**紙型2-3**的2張相互交錯疊貼。與多肉植物A相同，每片花瓣都各自再剪一刀，在根部塗上黏膠後貼在中央。完成多肉植物B。

多肉植物C

②③取黃綠色紙，依**紙型2-1**剪2張，**紙型2-2**剪3張。不須上色，依照多肉植物B的作法製作。

4 製作花盆

多肉植物C

④交錯疊貼。完成多肉植物C。

①取茶色紙剪成2×10cm、1.5×7.5cm、2×10cm後，以黏膠貼成圓柱狀。將黏貼處當作後方，將前方高度稍微剪短。

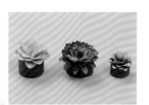

②在花盆上緣處塗上黏膠，放上多肉植物黏貼固定。

5 裝飾相框

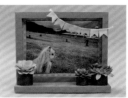

①取1.5×3cm紙張製作三角彩旗，夾住繩子後黏貼，掛上作裝飾。在剪成10×14cm的紙貼上相片，貼上多肉植物後即完成。

43

南國風木質相框

搭配雞蛋花及火鶴花，各式南國風花卉，
洋溢著異國風情的相框。
葉子亦選擇熱帶植物灌木葉作為設計。

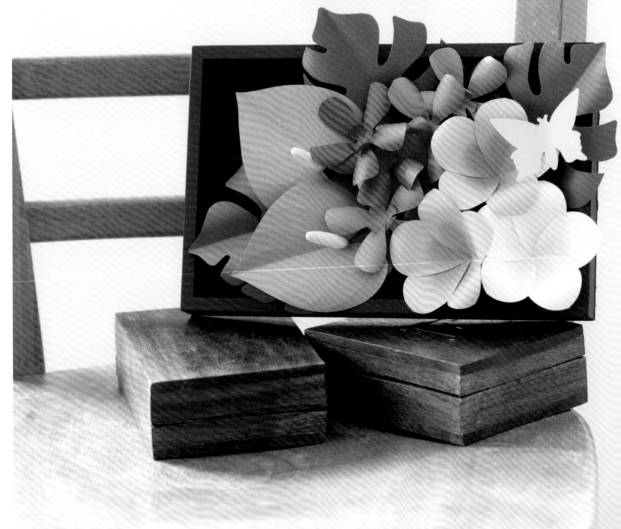

南國風木質相框

❀ 材料

●紙張

淺橘色　A5 1張　　　　　草綠色　A5 1張
白色　明信片大小 1張　　綠色　A4 1張
深粉紅色　A5 1張　　　　黃綠色　6cm×4cm
粉紅色　A5 1張

●紙張以外

木質相框　14cm×22cm　　　　　紙黏土 少量
壓克力顏料（焦茶色、黃色、橘色）

✐ 製作花朵

1 **雞蛋花　紙型20**（放大150%）　淺橘色紙2個、白紙1個　作法…P.83
2 **莫卡蘭　紙型18-1**（放大180%）、**紙型18-2**（放大180%）　深粉紅色紙3個、粉紅色紙3個　作法…P.83
3 **火鶴花　紙型19**（放大200%）　草綠色紙2個　作法…P.83
4 **灌木葉　紙型32**（放大190%）　綠色紙3張
※從正中央摺疊後壓入葉脈（參照P.16）、輕輕作出弧度。

✐ 製作浮貼工具

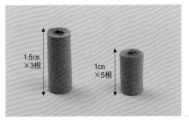

①（製作浮貼工具）取草綠色紙，裁剪10cm×1cm的紙條5條、10cm×1.5cm的紙條3條，製作成密圓捲（參照P.14）。

②將①製作的密圓捲以熱熔槍黏貼在花朵背面。高度1cm的密圓捲貼在火鶴花與深粉紅色的1朵莫卡蘭、粉紅色的2朵莫卡蘭上。高度1.5cm的密圓捲貼在深紅色的2朵莫卡蘭及粉紅色的1朵莫卡蘭上。

✐ 將木質相框上色並貼上葉子

①（準備一個14cm×22cm的木質相框）以焦茶色的壓克力顏料為木質相框上色（不上色直接使用亦可）。

✐ 貼上花朵完成作品

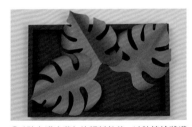

②（貼上灌木葉）待顏料乾後，以熱熔槍將灌木葉貼上。

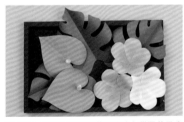

①（貼上雞蛋花及火鶴花）並貼上雞蛋花及火鶴花。

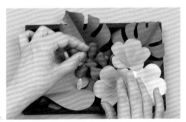

②（貼上莫卡蘭）注意整體平衡感，貼上莫卡蘭。

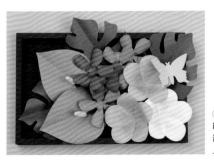

③最後以黃綠色紙依照**紙型46**剪出蝴蝶，翅膀部分稍微作出弧度後貼上即完成。

手風琴迷你相簿

以花朵及印花紙裝飾而成的迷你相簿。
貼上紀念照，當成禮物送人也很適合。

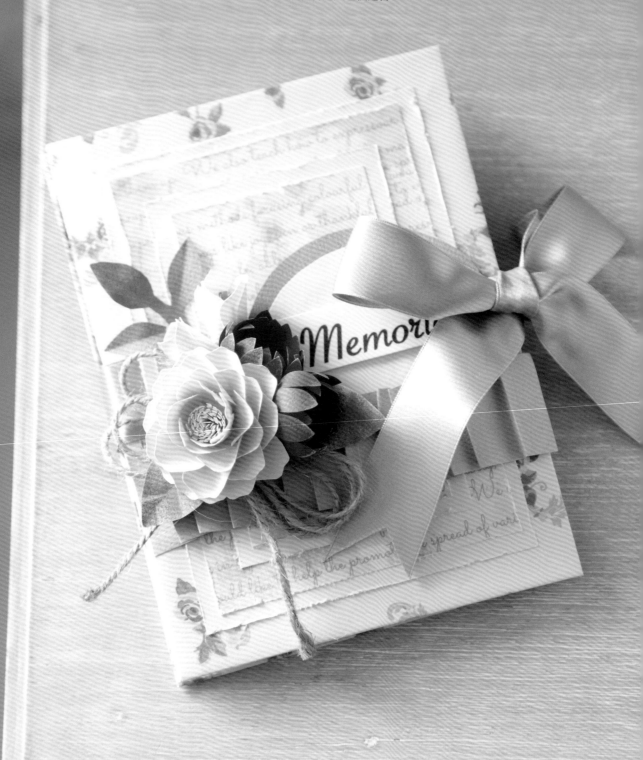

手風琴迷你相簿

材料

●紙張

厚紙 A4 1張	駝色 A5 1張（3×20cm）	灰色 少量
印花紙 粉紅色花朵圖案 A4 2張	淺紫色 A4 1張	綠色 明信片大小 1張
淺駝色 A4 7張	深粉紅 A5 1張	印花紙 喜歡的圖案需要用量（相簿內欲貼上的分量）
印花紙 文字 A4 1張	奶油色 明信片大小 1張	稍厚的紙 白色 少量
深駝色 A5 1張	黃色 A4 1張	

●紙張以外

緞帶 駝色 約100m	白色壓克力顏料或打底劑
麻繩 60cm左右	泡棉膠帶

1 製作花朵

1 盛開玫瑰4　紙型4-1、4-2　淺紫色紙　作法…P.80　花蕊…黃色紙單層流蘇
2 風鈴花　紙型3-2　奶油色紙2個　作法…P.85　花蕊…1.5×1cm灰色紙單層流蘇
3 紫菀花　紙型9-2　深粉紅色紙（以白色水彩塗上色）　作法…P.85　花蕊…珍珠3個

2 製作迷你相簿

①裁剪2張12×16cm的厚紙。裁剪2張15×19cm的粉紅花朵圖案紙。

②在厚紙的單面塗上膠水，貼上印花紙。

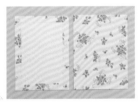
③將黏貼處的邊角斜剪，塗上黏膠，往內側捲起貼合。分別作為封面及封底。

④將淺駝色的A4紙張裁剪成半。一端取1cm作為黏貼處，再將紙張摺半。以同樣的步驟作出6張。

⑤在④中作出的紙張，於黏貼處塗上黏膠或貼上雙面膠，將6張連結在一起。

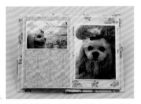
⑥將⑤製作的紙張夾在封面及封底之間，黏貼固定。

⑦依照喜好，將剪成比內頁再小一點的印花紙貼在迷你相簿的內頁上，再貼上相片。

3 裝飾封面

①在封面的正中央貼上剪成80cm左右的緞帶。封面左邊最末端為緞帶的正中央。

4 完成

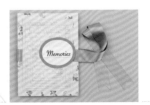
②裁剪10×14cm的駝色紙、9×13cm印花紙、7×11cm的駝色紙、6×10cm的印花紙，以剪刀刀刃等物摩擦紙張邊緣，製造破損感。依大小順序貼在封面上。

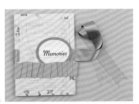
③依紙型56-1剪下1張駝色紙，56-2剪下1張深駝色紙，重疊貼上。寫上喜歡的文字，上方再貼上泡棉膠帶。在橢圓形的背面貼上泡棉膠帶，並貼在封面上。

④將裁剪成3×20cm的紙張以喜好的寬度摺成蛇腹摺。貼上封面橢圓紙的下方。

①依紙型24-1剪下1張綠色紙、紙型22-2剪下2張綠色紙。壓入葉脈，以白色水彩上色。將麻繩繫成蝴蝶結，貼在欲貼上花朵的位置，再將花朵與葉子均衡地貼上後即完成。

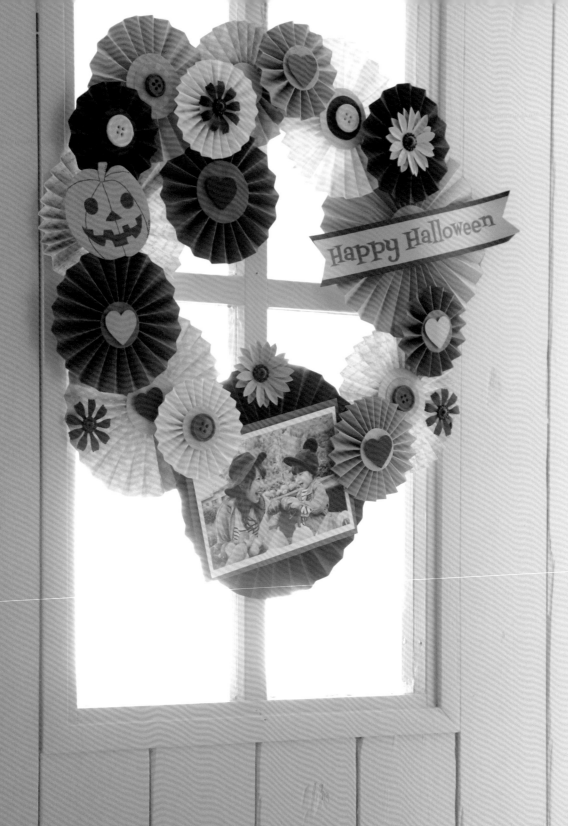

Happy Halloween

紙扇萬聖節花圈

今天是萬聖節！
小朋友們都來敲敲門喊「不給糖就搗蛋！」。
在門口貼滿以紙作成的紙扇花圈作裝飾吧！

紙扇萬聖節花圈

❀ 材料

● **紙張**
黑色　A4 3張
橘色　A4 3張
紫色　A4 2張
印花紙　灰色格紋　A4 1張

印花紙　文字　A4 1張
印花紙　黃色圓點　A4 1張
稍厚的紙　30cm×30cm（或12英吋×12英吋）

● **紙張以外**
花形珍珠　黑色　直徑11mm ×5 個
鈕釦　5 個

/ 製作花朵

1 紙型9-2　※剪下2張橘色紙，將花瓣往上摺，以鑷子摺半，花瓣交錯疊貼。
　　花蕊…黑色珍珠
2 紙型5　※將花瓣往上摺後作成外捲。　花蕊…黑色珍珠

紙扇用紙尺寸一覽
7×58cm　黑色・橘色
5×45cm　灰色格紋・文字印花紙×2張・黃色圓點
4×36cm　紫色・灰色格紋・橘色・黑色
3×27cm　黃色圓點×2張

ℒ 製作紙扇

①黑色・橘色紙剪成7×58cm、灰色格紋・文字印花紙（2張）・黃色圓點紙剪成5×45cm，紫色・灰色格紋・橘色・黑色紙剪成4×36cm，黑色・橘色（2張）・黃色圓點（2張）剪成3×27cm的尺寸。

②裁剪直徑3至4cm的圓形紙。一張紙扇搭配2張圓形紙。

③將裁好的細長形紙摺出1cm左右的蛇腹摺。摺之前先以刮刀壓出摺線，會比較好摺。

④將③的兩端以黏膠黏貼固定，作成圓筒狀。

⑤在圓筒狀立起的狀態下，將上端往內壓縮。

⑥將②剪好的圓紙塗上黏膠，貼在⑤的中心並壓平。待黏膠完全乾燥後翻面，在內側也貼上圓紙。

⑦將所有的紙都作成紙扇。

ℨ 製作底座

將厚紙剪成直徑28cm、寬3cm的甜甜圈形（若沒有大張的紙，可將A4紙張連結黏貼固定後再裁剪）

⅘ 製作南瓜及心形・文字

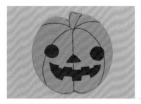

①以橘色紙剪下直徑6.5cm的圓形，畫出直線條及傑克南瓜燈的臉。

②依**紙型39**剪出各色的心形。貼在紙扇中央。在紙扇中央除了心形之外，也可貼上花朵或鈕釦。

③在裁剪成細長形的橘色紙條上寫上文字，再貼在稍大一點的黑色紙條上。以圓筷等物作出弧度。

℥ 裝飾底座

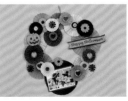

①將紙扇、花朵及文字以熱熔槍黏貼在底座上。將紫色紙裁剪成10×14cm，貼在較大的紙扇上，並貼上相片。

聖誕樹

以白色與淡藍色的聖誕紅，裝飾成灰色調的聖誕樹。
聖誕樹本體以信紙風的印花紙製作，再以水彩塗成古董風格。

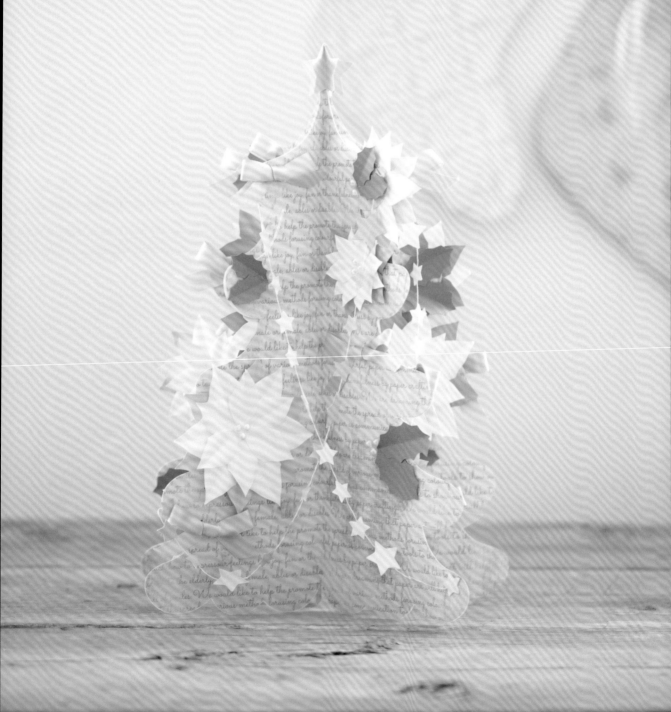

聖誕樹

材料

●紙張
印花紙　文字（駝色）　A4 5張
白色　A4 2張
淡藍色紙　A4 2張

駝色　A4 2張
綠色　A4 1張

●紙張以外
緞帶　奶油色
線　60cm左右
半圓珍珠　直徑6mm

1 製作花朵

1　聖誕紅　**紙型11-1**（100%、放大120%、放大150%）　使用白紙、駝色紙、淡藍色紙這3種顏色。特大4個、大3個、中5個、小3個（小的全部依**紙型11-2**製作）作法…P.85
2　冬青葉　**紙型27-1**　綠色紙　10張、**紙型27-2**　綠色紙　24張　※壓入摺線，先將每2張貼在一起。

2 製作聖誕樹

①將**紙型73**放大200%，以印花紙剪下5張。以海綿沾取白色水彩輕撲上色。

②取壓了摺線的聖誕樹，在背面的摺線分界其中一半塗上黏膠，與另1張聖誕樹的背面貼合。依相同作法，將5張全部貼合。

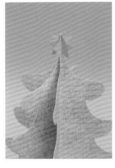

②將2-②製作的聖誕樹頂端塗上些許黏膠，把①製作的星星插上去。

3 製作裝飾品

①將**紙型38-1**的星星放大120%，以淡藍色紙剪下5張。跟聖誕樹一樣壓入摺半的摺線，將5張星星貼合。

③依**紙型38-2**、**38-3**以白色及淡藍色紙剪下許多星星，在背面塗上黏膠，每2張星星中間夾住線後黏貼固定。取25cm左右長度的線，大小星星交錯地貼上星星。

④將奶油色緞帶打成蝴蝶結，製作12個蝴蝶結。

4 裝飾聖誕樹

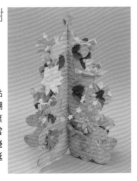

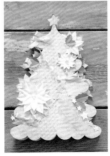

①在聖誕樹上均衡地貼上聖誕紅、冬青葉、蝴蝶結等物。可在冬青葉上面貼上2、3個珍珠當作果實。將星星彩旗捲起，線的兩端黏在聖誕紅背面即完成。

可收合起來。

聖誕節壁掛襪

與聖誕樹相同風格的壁掛襪。
可貼上蝴蝶結或星星。

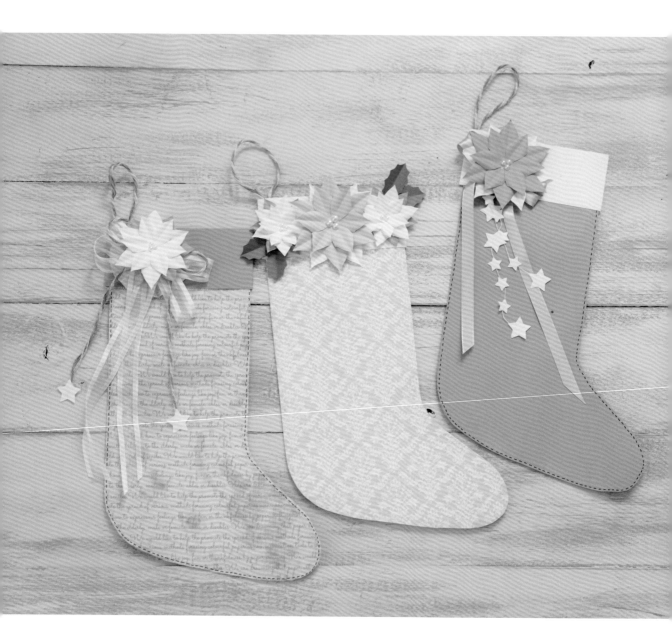

聖誕節壁掛襪

🌸 材料

A:駝色
駝色　A4 3張
白色　A4 1張
緞帶 奶油色　約50cm
半圓珍珠　3個
線　約50cm
麻繩　15cm

B:藍色
印花紙 淡藍色紙　A4 2張
藍色 灰色　A4 1張
白色　A4 2張
淺橄欖色　A4 1張
麻繩　15cm

C:文字柄
印花紙（文字駝色）　A4 2張
深駝色　A4 1張
白色　A4 1張
緞帶 歐根紗　白色　約50cm
麻繩　約50cm
細字筆 黑色

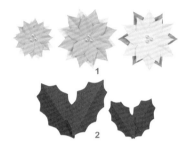

1 製作花朵

1 聖誕紅　紙型**11-1**、**11-2**　放大率依據每隻襪子說明　作法…P.85
2 冬青葉　紙型**27-1**

2 製作襪子

①紙型**74**放大200%。依放大後的紙型剪下1張。翻面後，再描繪紙型的襪子形狀畫出相對稱的1張，並在襪子邊緣多加5mm寬作為黏貼處，剪下襪子。以駝色紙、文字印花紙、淡藍色印花紙各剪下一隻襪子。

②沿著紙型以刮刀將預留的黏貼處壓出摺線。黏貼處的圓弧區域以剪刀剪一小刀之後往內側摺。

③在黏貼處塗上黏膠，將2張貼合，作出聖誕襪。依照喜好以筆在襪子邊緣畫出虛線。取素色紙張剪5×25cm，留下1cm的黏貼處，摺半後，在黏貼處塗上黏膠，貼在襪子上方邊緣。將15cm左右的麻繩折半，在襪子邊緣塗上黏膠後，貼上。

3 貼上裝飾

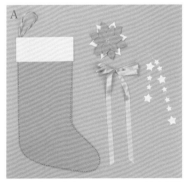

A 將**紙型11-1**放大150%及120%，以白色及駝色紙作出1朵聖誕紅。星星背面塗上黏膠，中間夾住線，大小混合的貼上星星。將線剪成15cm、10cm，其兩端的線尾隱藏在星星背面。將奶油色的緞帶打成蝴蝶結。

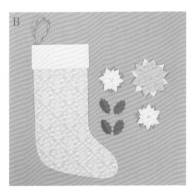

B 將**紙型11-1**放大150%及120%，以白色及淡藍色紙作出1朵聖誕紅。依**紙型11-1**及**11-2**以白色及駝色紙作出2朵小聖誕紅。依**紙型27-1**以淺橄欖色作出4片葉子。

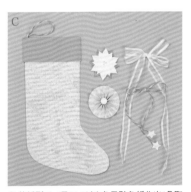

C 依**紙型11-1**及**11-2**以白色及駝色紙作出1朵聖誕紅。將淡藍色印花紙材剪成3cm×25cm，製作紙扇（作法參照P.51）。將50cm的麻繩打成蝴蝶結，末端貼上星星。將歐根紗打成蝴蝶結。

羽子板裝飾

純和風的羽子板裝飾，極具日本新年味的裝飾品。
貼上梅花、山茶花、松葉及水引繩等優雅的裝飾。

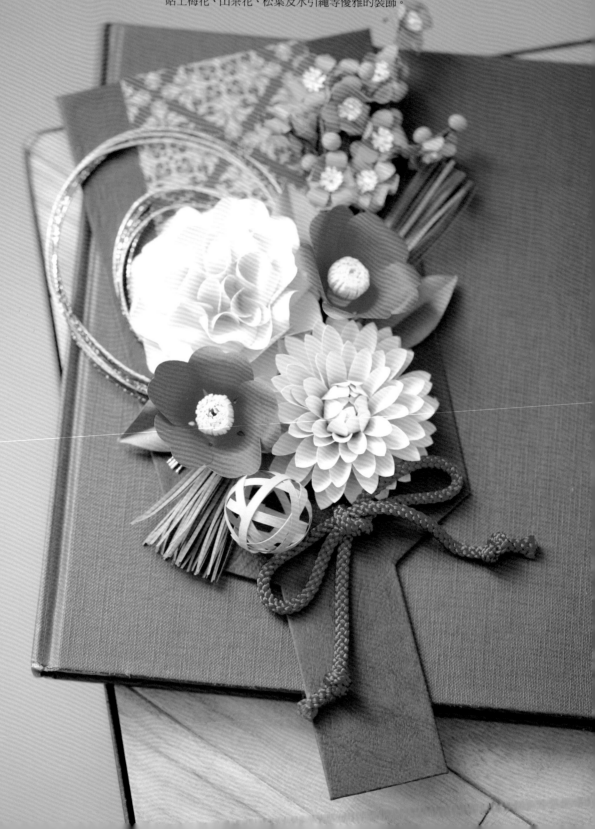

羽子板裝飾

材料

●紙張

紅色　明信片大小 1張	粉紅色　A5 1張	淺綠色　10cm×3cm
奶油色　A4 1張	焦茶色　明信片大小 1張	厚紙　28cm×13cm
淺草綠色　A4 1張	綠色　明信片大小 1張	黑色　A4 2張
淡粉紅色　A4 2張	深綠色　15cm×7cm	花紋紙　17cm×7cm

●紙張以外

水引繩　紅色4條、駝色3條	壓克力顏料（紅色）	極光萊茵石　直徑4mm×11個
紙黏土　少量	和風繩　約40cm	

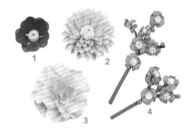

1 製作花朵

1 山茶花　**紙型6-1**（放大150%）　紅色紙　2個　花蕊…奶油色紙25cm×1.5cm的單層流蘇　作法…P.84
2 大理花　**紙型9-1**（放大140%・放大120%）　**紙型9-2**　淺草綠色紙　1個　作法…P.82
3 芍藥　**紙型7**（放大160%）、**2-1**（放大140%）　淺粉紅色紙　1個　作法…P.81
4 梅花　**紙型1-4**　粉紅色紙　花蕊…奶油色紙　樹枝…焦茶色紙　作法…P.84

2 製作葉子

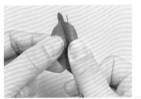

①（製作葉子）**紙型22-1**以綠色紙裁剪3張，以鑷子摺半，以錐子輕輕在左右兩邊作出弧度。

3 製作松葉

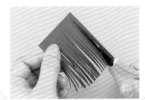

①（在紙上剪出切痕）準備3張7cm×5cm的深綠色紙，上方留下7至8mm，剪出1.5mm寬的流蘇。

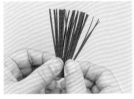

②（將扇形展開）以1cm寬度摺起流蘇並以黏膠固定。待黏膠變硬後，從下方稍微展開成扇形。

4 製作紙球

①（製作紙圈）準備7、8條3mm×10cm的細長綠色紙條，各自以錐子作出弧度，再製作5mm的黏貼處，製成紙圈。

5 製作羽子板並完成裝飾

②（作出紙球）首先將3個紙圈按照圖示般貼起，整體拉成均衡的圓形，再將剩餘的紙條貼上。

①（剪出羽子板的形狀）將**紙型72**放大200%，以厚紙與黑紙各剪下一張羽子板的形狀。若厚紙的厚度不足，可剪下2張後疊貼。

②（將黑色紙與厚紙貼合）準備1張比5-①中以厚紙剪下的羽子板更大一點的黑色紙，將黑色紙與厚紙貼合，超過厚紙尺寸的黑紙邊角部分，以剪刀剪出切痕，往內摺入將厚紙包起貼住。

③（貼上花紋紙）將花紋紙裁剪成17cm×7cm，一端摺起2cm，如包住底紙般貼上。

④（處理背面）將5-①剪好的黑色紙貼在底紙的背面。

⑤（將水引繩作成圓圈狀）將7條水引繩束成一束，如圖所示作成雙圈，以鐵絲或剪好的細紙條固定（為免水引繩移動，可先塗上黏膠），將末端剪掉。

⑥（在底紙上貼上裝飾）思考一下完成後的配置，先以熱熔槍貼上水引繩、梅花、葉子、松葉。

⑦（完成）接著貼上剩餘的花，最後將球及打好結的和風繩貼上後即完成。

紅酒瓶花飾

在派對會場上，就以花朵裝飾紅酒瓶吧！

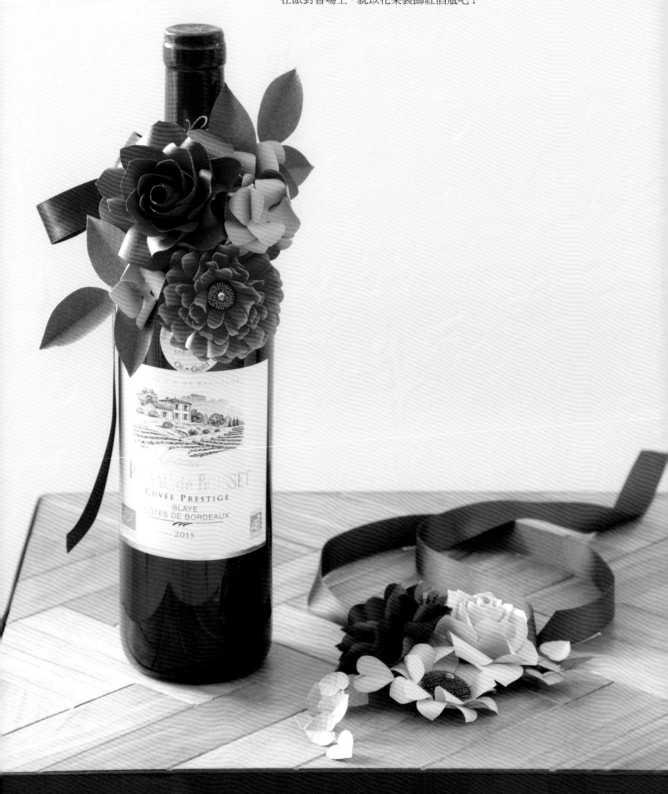

紅酒瓶花飾

材料

花飾A ●紙張

紅色	A4 1張
橘色	A4 1張
淺茶色	10cm×1cm

草綠色	A5 1張
深綠色	明信片大小 1張
茶色	8cm×7cm

●紙張以外

透明膠片　8cm×7cm
酒紅色緞帶　寬18mm×約85cm
綠色鐵絲　24號×1根
駝色萊茵石　直徑4mm×1個

花飾B ●紙張

奶油色	A4 1張
紫色	A4 1張
黃色	明信片大小 1張
茶色	50cm×1.5cm

深綠色	明信片大小 1張
淺綠色	明信片大小 1張
茶色	8cm×7cm

●紙張以外

透明膠片　8cm×7cm
茶色緞帶　寬18mm×約85cm
綠色鐵絲　26號×1根
透明萊茵石　直徑1cm×1個
茶色萊茵石　直徑5mm×1個

1 製作花朵

A(左)

1 **玫瑰　紙型3-1**（放大180%）　紅色紙　1個　作法…P.80
2 **萬壽菊　紙型17-1**（原寸※使用4張·放大130%）　橘色紙　1個　※花瓣邊緣以奶油色色鉛筆或壓克力顏料作出暈染（參照P.16）。　作法…P.84　花蕊…淺茶色紙10cm×1cm的雙層流蘇。
3 **繡球花　紙型14-1**（放大120%）　草綠色紙　1個　作法…P.84
4 **單片繡球花　紙型14-4**（放大120%）　草綠色紙3個

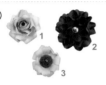

B(右)

1 **玫瑰　紙型3-1**（放大160%）　奶油色紙　1個　作法…P.80
2 **盛開玫瑰2　紙型7**（放大150%）　紫色紙　1個　作法…P.80　花蕊…萊茵石
3 **向日葵1　紙型10**（放大130%）　黃色紙　1個　作法…P.82
花蕊…茶色紙50cm×1.5cm的雙層流蘇+萊茵石

A

2 製作葉子

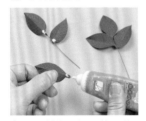

①取深綠色紙依**紙型22-1**剪下6片，壓入葉脈（參照P.16）。將綠色鐵絲剪成7cm，在葉子梗位置塗上黏膠後，如捲起般黏貼在鐵絲上，製作2個。

3 貼在底紙上完成花飾A

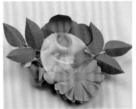

①取透明膠片，依**紙型56-2**裁剪。以熱熔槍依序將葉子、玫瑰、盛開玫瑰、繡球花及單片繡球花貼在透明膠片上。

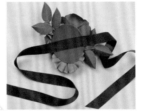

②在透明膠片的背面貼上剪成同樣形狀的茶色紙，上方以強力雙面膠貼上緞帶。

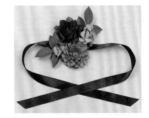

完成花飾A。

B

2 製作心蔓與葉子

①首先製作心蔓。依**紙型29-1**及**29-2**各自以淺綠色紙剪下8至10片，以紅紫色色鉛筆在葉子邊緣畫出暈染效果，取4片小片葉子，剪出2、3mm的切痕。以鑷子壓出葉脈（參照P.16）。另外，依**紙型22-1**以深綠色紙製作2片葉子。

②準備2根10cm左右的鐵絲、以及2根6cm的鐵絲。長鐵絲各自貼上5、6片葉子，短鐵絲則各貼上3片葉子。黏貼時注意整體平衡感。頂端貼上小片葉子，剩餘的葉子從切痕插入鐵絲並以黏膠固定。

3 貼上底紙上完成花飾B

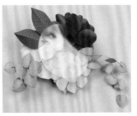

①取透明膠片，依**紙型56-2**裁剪。將心蔓每兩條鐵絲纏捲在一起後固定，以熱熔槍貼在透明膠片上。貼完心蔓後，依序貼上葉子、玫瑰、盛開玫瑰及向日葵。

②在透明膠片的背面貼上剪成同樣形狀的茶色紙，上方以強力雙面膠貼上緞帶，完成花飾B。

Column
新生兒祝賀禮物盒

小小的嬰兒鞋，象徵對寶寶的誕生充滿期待，洋溢著屬於媽媽的幸福感。
以花及嬰兒鞋裝飾禮物盒。

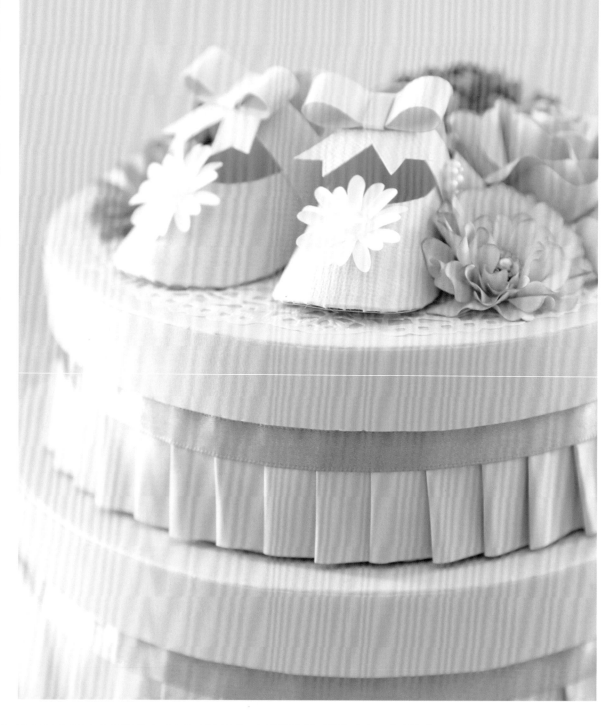

新生兒祝賀禮物盒

❀ 材料

◉紙張
粉紅色　A4 1張
駝色　A4 1張
深粉紅色　A4 1張
淡粉紅色　A5 1張
淺茶色　明信片大小 1張
茶色　10cm×1cm
白色　明信片大小 1張
極淡粉紅色　明信片大小 1張
淺粉紅色 ※厚紙　A4 1張
裸粉色　大圓盒及小圓盒各準備

◉紙張以外
小圓盒　直徑15cm、高5cm（黏貼花朵時使用此盒）
大圓盒　直徑17cm、高6cm
粉紅色緞帶　小圓盒用 寬1cm×約55cm、大圓盒用 寬1cm×約60cm
白色半圓珍珠　直徑7mm×2個、直徑1cm×2個
淺茶色萊茵石　直徑4mm×1個
蕾絲紙　直徑14cm
深粉紅色鉛筆或壓克力顏料

✎ 製作花朵

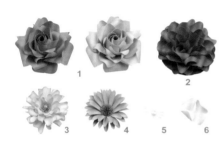

1　玫瑰　**紙型6-1**（放大160%）　粉紅色紙　1個　駝色紙　1個　作法…P.80
2　芍藥　**紙型7**（放大140%）、**紙型2-1**（放大120%）　深粉紅色紙　1個　作法…P.81
3　萬壽菊　**紙型17-1、17-2**　淺粉紅色紙　1個
　　※花瓣邊緣以深粉紅色色鉛筆或壓克力顏料作出暈染（參照P.16）。
　　作法…P.84　花蕊…7cm×1cm的雙層流蘇。在正中央貼上直徑4mm的萊茵石
4　非洲菊2　**紙型9-2**（※僅用4張製作）　淺茶色紙　1個　作法…P.82　花蕊…茶色紙10cm×1cm的雙層
　　流蘇。
5　瑪格麗特　**紙型8-3**　白紙　2個　描下2張**紙型8-3**後剪下，兩張都作U字捲，花瓣交錯貼合，在正中
　　央貼上珍珠。
6　單片繡球花　**紙型14-1**（放大110%）　極淡粉紅色紙　5個　作法…P.84

✂ 製作嬰兒鞋

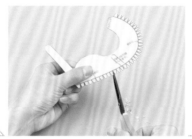

①（將紙型與紙疊在一起裁剪）**紙型66-1**及**66-2**各影印2張。照紙型裁剪時先留下適量的留白，淺粉紅色厚紙也剪成相同的大小。以迴紋針將兩張紙固定，保留鞋底的切痕部分，其餘剪下。

②（剪下切痕部分）以竹籤及鐵筆充分描過摺線，再將切痕處剪掉。

③（完成鞋子本體）照著摺線摺，在旁邊黏貼處塗上黏膠，兩端黏合。參考紙型上寫的「前中心」、「後中心」，貼上按照**紙型66-2**剪下的紙張。鞋帶部分先貼上。

▶接下頁

3 裝飾盒子

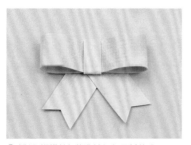

④（製作蝴蝶結）將淺粉紅色厚紙剪成8cm×1cm，以錐子輕輕作出弧度後，摺彎貼合，以2.5cm×5mm的紙固定中央。取兩張2.5cm×1cm的紙，分別在單側末端剪下一個山形。貼在蝴蝶結後方。將蝴蝶結與瑪格麗特貼在鞋子上。以左右對稱的方式再製作另一隻鞋。

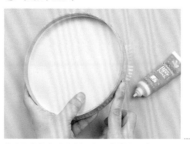

①（在盒蓋上貼上紙張）以盒蓋上方部分描在裸粉色紙張上，再朝外多加1cm剪下。沿著描線用雙面膠或黏膠將裸粉色紙貼在盒蓋上，超出盒蓋的部分則剪成如圖的模樣，再以黏膠貼牢。

②（在盒蓋邊緣貼上紙張）即使一開始筆直的貼上，途中還是有可能會貼歪，因此選擇比橫面高度多2、3倍的紙張，以雙面膠貼上，貼完後，再將超出的部分剪掉。

③（裝飾本體）在盒子本體蓋上蓋子，量好盒蓋下緣到盒底的高度，並按照該尺寸裁剪紙張。準備一張本體周圍2倍長度的紙。以強力雙面膠在盒蓋下方貼一整圈。

④（在本體貼上飾邊）參考相片，一邊貼上紙張一邊作成飾邊。若途中紙張用光，可以其他紙銜接，繞盒子一圈。

⑤（在飾邊貼上緞帶）在飾邊靠近盒蓋的位置，壓出清晰的摺線，再以雙面膠將緞帶貼滿一圈。

4 在蓋子上貼上花朵，完成作品

①（貼上蕾絲紙）在蓋子上面貼上蕾絲紙。

②（貼上鞋子及花朵）參考相片，以熱熔槍將鞋子及花朵貼上。最後以繡球花將空隙處填滿後完成。只以單層盒子也可以。若想製作雙層盒，就準備一個更大的盒子即可。

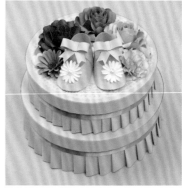

完成。

PART 3
幸福時刻的
紙花拼貼應用

新生兒相片拼貼

貼上小小的腳印與手印，極具紀念性的相片拼貼。
以白色的花朵包圍著如天使般的寶寶。
祝福寶寶擁有充滿希望的未來。

作法…P.64

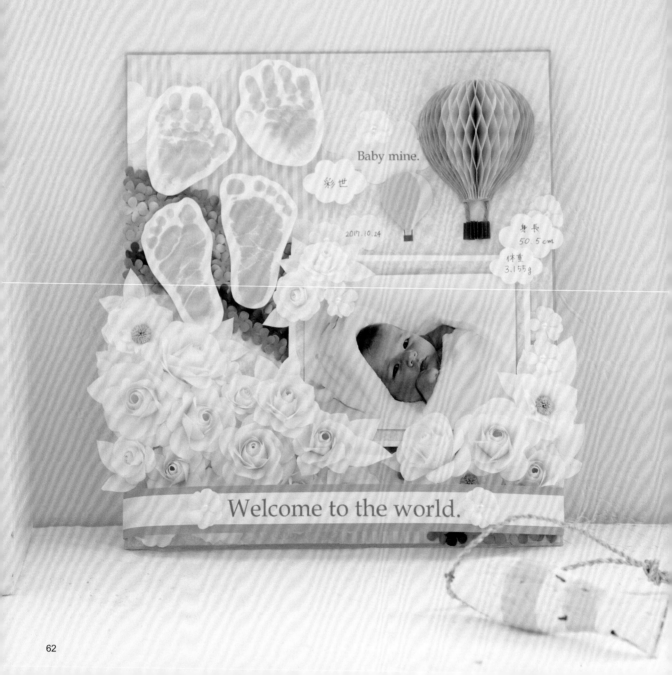

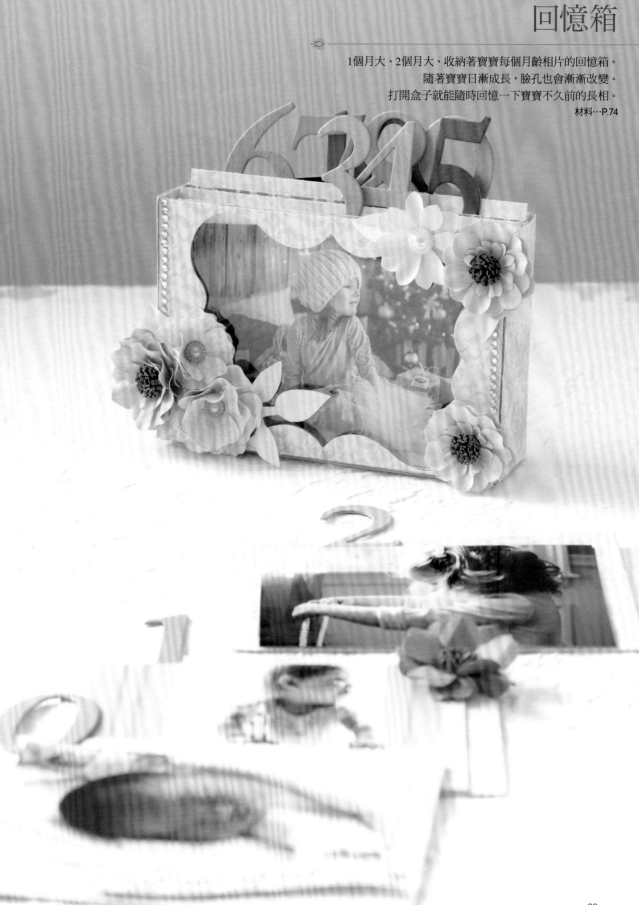

回憶箱

1個月大、2個月大、收納著寶寶每個月齡相片的回憶箱。
隨著寶寶日漸成長，臉孔也會漸漸改變。
打開盒子就能隨時回憶一下寶寶不久前的長相。

材料…P.74

新生兒相片拼貼

🌿 **材料**

● 紙張

印花紙（底紙）2種花樣…A4×各1張
白色厚紙（雲、葉子、浮貼工具、相片墊、手印腳印、標題文字）…A4×2張
白色紙（小迷你玫瑰、小花、盛開玫瑰3）…A4×3張
淺茶色（盛開玫瑰3的花蕊）…A5×1張

灰白色（大迷你玫瑰、玫瑰）…A4×4張
淺奶油色（製作不同色玫瑰）…A4×2張
粉紅色・黃色・水藍色（熱氣球）…A4×各2張
茶色（熱氣球）…名片尺寸
粉紅色・橘色・黃色・綠色・水藍色・深藍色・紫色（彩虹）…A5×各1張
金色（標題）…A4×1張

● 紙張以外

珍珠4mm…5個
紙繩…5cm
集體繪圖用色紙…1張

1 2 3 4

1 製作花朵

1 **盛開玫瑰3** **紙型3-1**、**紙型2-3** 白紙 5個 作法…P.80
　花蕊…淺茶色剪7cm×8mm的雙層流蘇
2 **玫瑰** 依**紙型1-1**以灰白色紙製作3個 依**紙型3-1**以淺奶油色紙製作5個 作法…P.80
3 **迷你玫瑰** 依**紙型1-1**以灰白色紙製作3個 依**紙型1-3**以白色紙製作5個 作法…P.81
4 **小花** 依**紙型1-4**以白紙剪下2張，作成外捲後交錯疊貼（製作10個） 花蕊…珍珠

2 製作白紙背板

①依**紙型45**製作3張原寸、2張縮小70％的雲。將不同尺寸或不同紙質的雲朵組合亦可。

②裁剪印花紙，在色紙上貼成市松格紋。並將雲隨意貼上。

3 製作相片墊

①將印花紙裁剪成比相片略大的尺寸，並再剪一張比印花紙略大的白紙，貼在相片下方。

4 製作氣球

②將5mm寬×A4長邊（29.7cm）的紙條製作成密圓捲，作為浮貼工具（參照P.14）。在相片背面貼上5個。

①依**紙型50-4**（放大130％）以水藍色、黃色、粉紅色剪下各8張，全部縱向摺半。

②取影印紙，劃出如圖般間隔1cm的直線，交互作上「●」「★」的記號。將熱氣球紙型橫放後，描在影印紙上。

③將第一張熱氣球紙型放在②的熱氣球描圖上，配合「●」的直線，在虛線部分塗上膠水後，貼合至中心摺線為止。

④接下來配合「★」的直線，在虛線部分塗上膠水，貼上第二張熱氣球紙型。重複③、④步驟，依序貼上粉紅色、黃色、水藍色的熱氣球紙型，作成立體熱氣球。

⑤依**紙型50-5**（放大130％）剪下8張紙，全部摺半。

⑥按照圖示，將⑤的8張紙貼合。

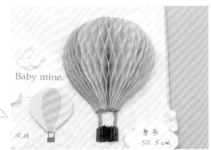

⑦將熱氣球貼在色紙上，將2根1cm紙繩貼上後再貼上⑥，作出熱氣球的籃子。左邊的熱氣球為紙型70%的熱氣球紙型，重疊修剪後貼合。製作浮貼工具並貼在熱氣球背面，讓氣球稍微浮出。以筆畫上繩子，再貼上籃子。

5 製作葉子

依**紙型22-2**、**34**剪出葉子，中心摺谷摺，左右作成外捲。依喜好決定葉子數量。

6 製作彩虹

①依**紙型16-1**製作花朵並作出外捲。7種顏色各製作20朵，作出彩虹色。

②如圖將①的花朵如彩虹般排列貼上。在留白的位置貼上相片。

7 最後裝飾

①將寶寶的手印&腳印影印之後裁下，以浮貼工具貼出立體感。

②將**紙型45**縮小70%、50%，寫上寶寶名字、身高及體重，使用浮貼工具貼上。

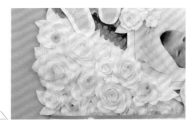

③將花朵貼成如雲朵般立體的模樣。

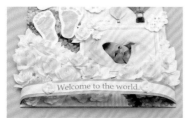

④貼上標題。以A4長邊剪下印有文字的紙張，再剪一張尺寸略大的金色紙為底，貼合，繞到色紙背面固定。

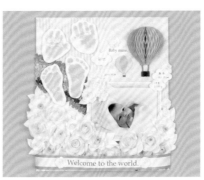

完成。

婚禮相片拼貼

使用緞帶及蕾絲紙，完成粉紅色少女時尚感的相片拼貼。
以花朵裝飾充滿回憶的婚禮相片。
材料…P.74

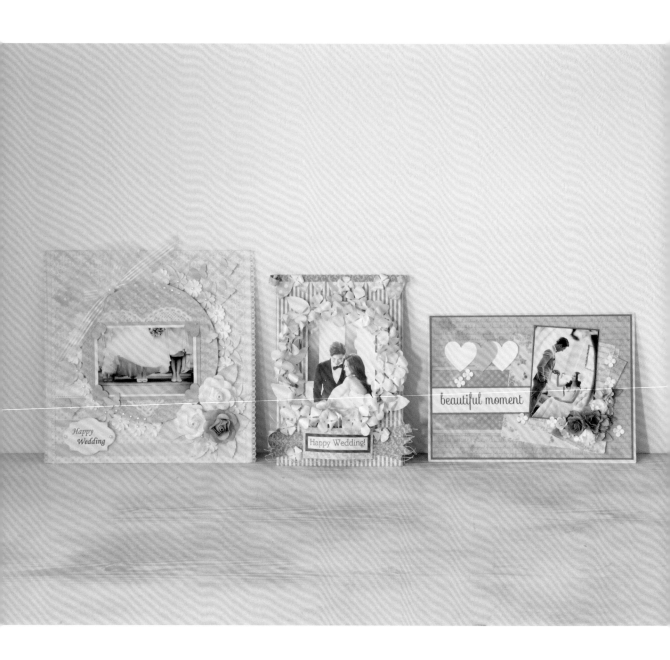

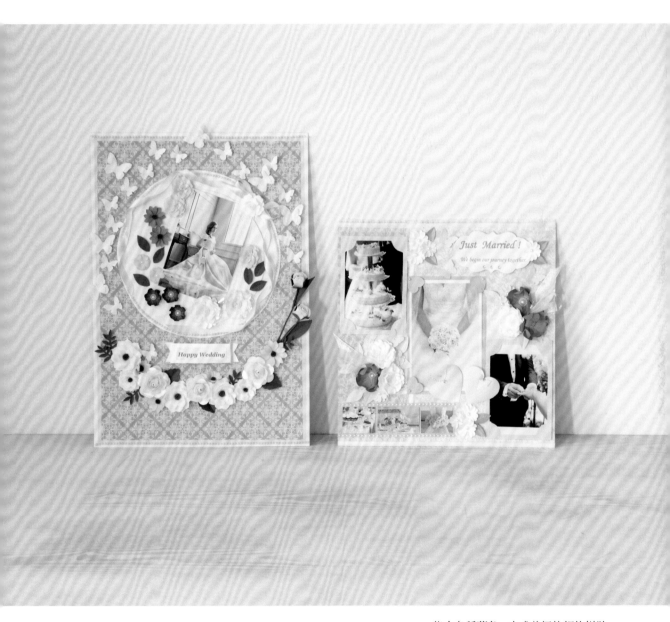

集合各種藍色，完成美好的相片拼貼。
隨意拍下的畫面也充滿回憶。

材料…P.75

萬聖節相片拼貼

南瓜的橘色與紫色正是萬聖節的代表色。
具有萬聖節氣氛的黑色花朵也派上用場了！
南瓜燈的作法與P.64的熱氣球作法相似。
材料…P.75、P.76

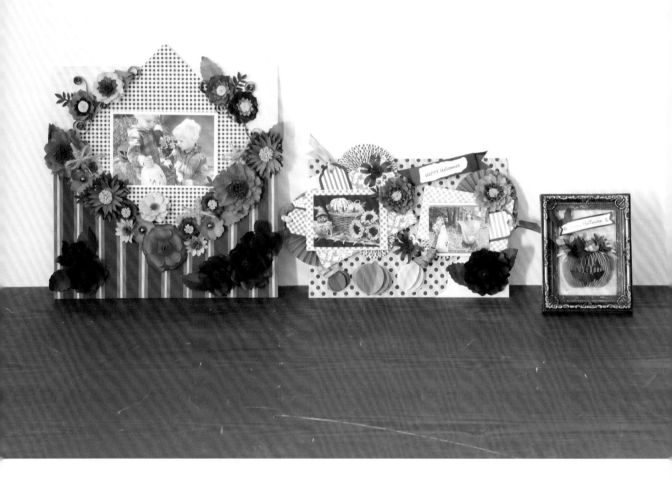

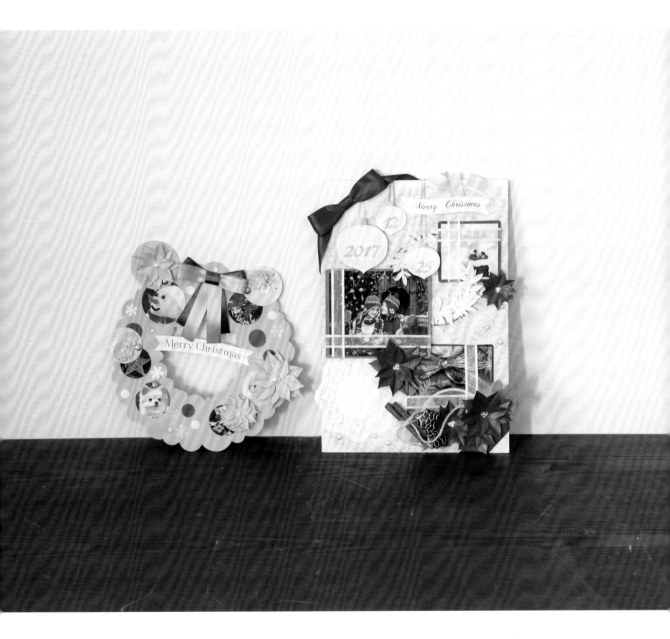

聖誕節相片拼貼

以聖誕紅或柊樹葉裝飾聖誕氣氛。
作成花圈形也很可愛。
以白紙製作葉子，創造下雪的印象。

材料…P.76

兒童祝賀相片拼貼

上幼兒園、上小學，對父母及孩子本身都是值得開心的事。
將春天的閃亮笑容以相片拼貼保存吧！
選擇具有兒童風格的春天花朵及蝴蝶、小熊等裝飾，加倍溫馨。
材料…P.76-P.77

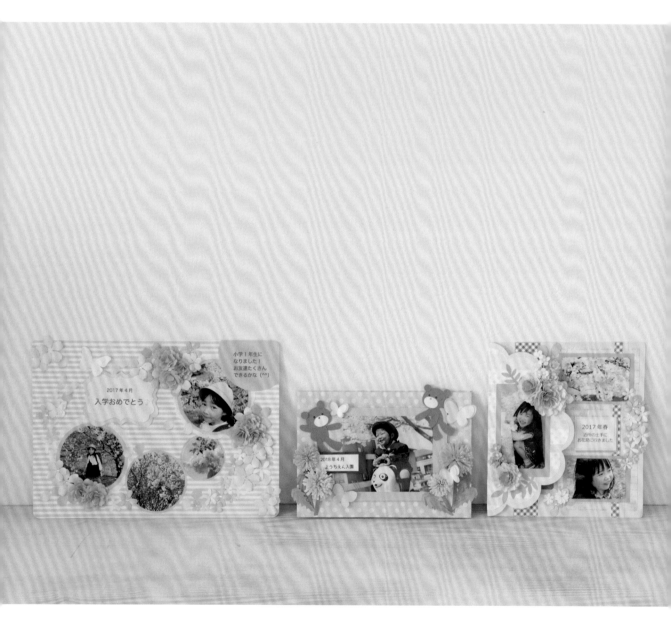

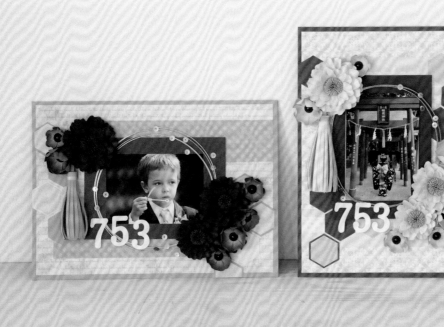

七五三相片拼貼

七五三是日本特有、祝賀祈願兒童健康成長的傳統節日。
在這一天，會讓小朋友穿上日本傳統服飾拍下紀念照。
以相片拼貼裝飾充滿紀念性的相片。

材料…P.77

烏克麗麗禮物盒

在烏克麗麗裡放入相片或卡片，當作禮物。
裡面還有滿滿的南國花朵喲！
作法…P.73

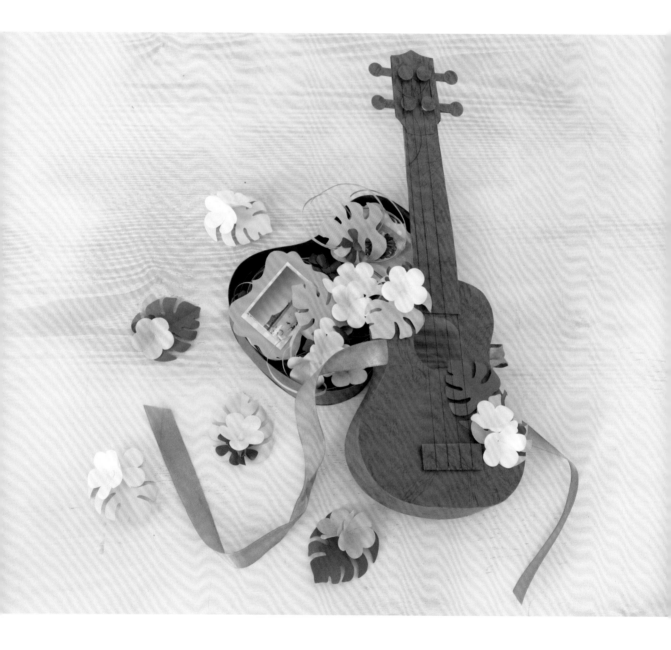

烏克麗麗禮物盒

❦ 材料　茶色厚紙　A4　2張
　　　　厚紙　16cm×4cm
　　　　尼龍線　200cm
　　　　緞帶　35cm×2條

1 製作烏克麗麗本體

①將**紙型71-1**放大200%，描在兩張紙上後裁下，其中一張將**71-2**的開洞部分取下，另外一張則整體裁小1mm。

②將裁成3.5cm×29.7cm（A4長邊）的紙張單邊以鋸齒剪刀剪過，留下5mm的黏貼處。製作4張。

③在②的紙張黏貼處塗上膠水，貼在①裡未開洞的紙上。另1張也同樣貼在另一側。

2 製作前端部分

④在有開洞的1張與②之間夾著緞帶後貼合。另1張也同樣貼在另一側。

①取**紙型71-4**（放大200%），正面及背面各剪下1張，再剪下1張夾在中間用的厚紙，3張重疊貼合。

②取**紙型71-3**（放大200%），剪下2張，貼在1中貼合好的紙張上，剪下2張1.6cm×7cm的紙張，摺半後貼在如圖的位置。如夾起般貼合。

3 貼上弦

③剪下4張3mm×29.7cm（A4長邊）的紙張，製作密圓捲（參照P.14），如圖貼起。依**紙型71-5**（放大200%）剪下8張，貼在密圓捲及左右兩邊棒狀上方。

①取5cm×4cm的紙張，從4cm那端摺半，塗上膠水，在摺雙處間隔1cm剪4道切痕。

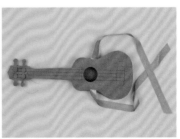

②在①上掛上尼龍線，貼在烏克麗麗本體上即完成。

花朵的作法請參照花朵圖鑑。花朵的大小若與花朵圖鑑的尺寸不同，請先確認紙型的大小後，再進行調整。
此外，作品中使用的大部分零件形狀，都能在紙型頁中找到。

回憶箱
Photo…P.63

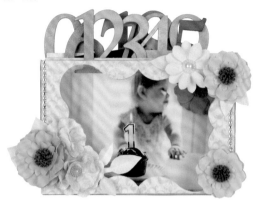

材料

●紙張

粉紅色（盛開玫瑰3）…A5×1張
淺粉紅色（盛開玫瑰3）…A4×1張
茶色（盛開玫瑰3的花蕊）
…明信片大小×1張
白色…A4×1張
※紙型6-1
剪4張，作成S字捲後貼合，再貼上
零件。同樣依**紙型6-2**作出1張。
水藍色…明信片大小×1張
※紙型2-2 剪2張，作成U字捲後貼
合，再貼上零件。

淺綠色（葉子）…明信片大小×1張
厚紙與花紋紙（盒子用）…15cm
×10cm×2張、10cm×4cm×2張、15
cm×4cm×1張
※取15cm×10cm的紙張，依**紙型
64-2**放大140%後製作窗戶。
※內容物可放入裁成與紙張相同尺
寸、貼有相片的厚紙，再以電腦印
出數字，墊在彩色紙上一起剪下，
貼在貼有相片的厚紙上。

●紙張以外
塑膠板（貼在窗戶背面）…13.5cm×10cm
珍珠板…3個

婚禮
Photo…P.66

A

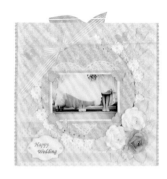

材料

●紙張

粉紅色（大玫瑰花、貼相片的紙
16cm×11cm、貼在相片四周的心
形紙）…A4×2張
白色（依**紙型12-2**製作的小花、大
玫瑰花、蝴蝶、文字板）…A4×3張
淡粉紅色（**紙型12-2**製作的小
花）…A5×1張
淺草綠色紙（玫瑰葉）…A5×1張
淺綠色（小花的葉子）…A5×1張

厚紙（底紙）…30cm×30cm×1張
花紋紙（底紙用的織錦緞花紋紙）
…30cm×20.5cm×1張
花紋紙（底紙用的圓點花紋紙）
…30cm×9.5cm×1張
厚紙（圓座）…直徑20cm的圓形×1張
花紋紙（貼在圓座上的紙）…直徑
20cm的圓形×1張

●紙張以外
圓座的浮貼用海綿或厚紙…適量
網紗…18cm×18cm×2張
網紗…7cm×50cm×1張
白色直紋緞帶
…寬25mm×約60cm×1條
粉紅色緞帶（貼在底紙的緞帶）
…1至2cm寬×約30cm×3條
白色半圓珍珠
…直徑6mm×小花的數量
白色半圓珍珠…直徑13mm×1個

粉紅色半圓珍珠…直徑4mm×4個
萊茵石…2mm×蝴蝶的數量
心形蕾絲紙…1張
捲上網紗的細鐵絲…20cm×1根
將文字板或玫瑰、蝴蝶、葉子作出
暈染的壓克力顏料（淺粉紅色）
（依照喜好決定文字板用的半圓珍
珠及圓座用的萊茵石數量）

婚禮
Photo…P.66

B

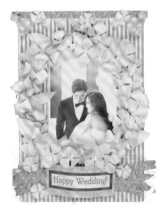

材料

●紙張

白色（繡球花）…A4×2張
※在繡球花中央開一個小孔，將塗
了黏膠的火柴頭花蕊穿過小洞，兩
端各以鐵絲接起，再以花藝膠帶固
定。一邊纏捲鐵絲，一邊彎成花環
狀。
雙面印花紙（彩旗）…A4×1張
印花紙（彩旗紙膠帶）
…5mm寬×30cm
雙面印花紙（旗幟）
…5mm寬×30cm×1條、1.5mm寬
×30cm×1條

2.5mm寬×30cm×1條、4.5cm×11cm
×1張
厚紙（貼相片用的底紙）
…10cm×14cm×1張
印花紙（貼相片用的底紙）
…A4×1張
厚紙（貼相片用的底紙）
…18.5cm×26.5cm×3張
印花紙2種（貼相片用的底紙）
…A4×各1張（背面及正面各1張）

●紙張以外
火柴頭花蕊…28根
鐵絲（#26）…10cm×28根

花藝膠帶（白色）…適量
花網（依個人需要）

婚禮
Photo…P.66

C

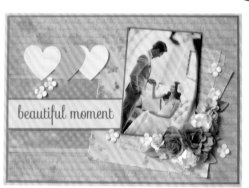

材料

●紙張 ※除了指定之外，皆使用較
薄的紙

淺粉紅色（底紙）…A4×1張
深駝色（墊紙、相片墊紙）
…A4×2張
印花紙 文字 灰色背景、相片下方）
…A4×1張、14cm×10cm×1張
印花紙 文字 駝色（相片下方）
…14cm×10cm×1張
印花紙 粉紅色花朵圖案（相片下方）
…15cm×15cm×1張
奶油色（橫條紋、文字板）
…A4×1張

印花紙 灰色格紋（橫條紋）
…A4×1張
裸粉色（萬壽菊）…A4×1張
白色（小花、紫苑花、心形）
…A4×1張
淺橘色（迷你玫瑰）…A4×1張
淺紫色（迷你玫瑰）…A4×1張
橄欖綠色（葉子）
…明信片大小×1張
粉紅色（心形）
…明信片大小×1張

●紙張以外
珍珠…6mm×17個
白色壓克力顏料或打底劑

墨水（茶色）
泡棉膠帶

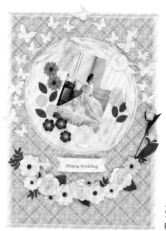

婚禮 D

Photo…P.67

材料

◉紙張

白色厚紙（底紙、橫幅、蝴蝶）
…A3×1.5張
稍厚的象牙色紙（圓環部分）
…A4×2張
淺駝色（紙墊）…A3×1張
印花紙 藍色（背景）…A3×1張
深粉紅色（參照P.78※1的花朵）
…A5×1張
黃綠色（依**紙型1-4**製作的花朵）
…A5×1張

深藍色（依**紙型2-1**製作的花朵）
…A5×1張
淺橘色（盛開玫瑰3、參照P.78※1
的花朵）…A4×2張
珍珠（萬壽菊、迷你玫瑰）
…A4×3張
白色（盛開玫瑰3）…A4×2張
黃色（花蕊）…A4×1張
焦茶色（花蕊）…A4×1張
深綠色（葉子）…A4×1張

◉紙張以外

花形珍珠…3個（花蕊）
半圓珍珠…2個（花蕊）
鐵絲…10cm 2根（玫瑰花梗）

緞帶 藍色…70cm 左右
珍珠鍊…1.5m
泡棉膠帶

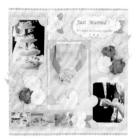

婚禮 E

Photo…P.67

材料

◉紙張

藍色（依**紙型2-2**放大150%製作的
花）…A5×1張
白色（依**紙型12-2**製作的小花、萬
壽菊與花蕊、心形新郎、心形新
娘、文字板）…A4×2張
淺水藍色（依**紙型12-3**製作的小
花）…明信片大小×1張
淺草綠色（葉子）…A5×1張
金色（小花的葉子）
…A4×1張
深水藍色（蝴蝶、新郎的領結、心
形新郎）…明信片大小×1張

膚色（心形新娘）
…明信片大小×1張
厚紙（底紙）…30cm×30cm×1張
花紋紙（貼在底紙上的紙）
…30cm×20.5cm×1張
花紋紙（貼在底紙上的紙）
…30cm×9.5cm×1張
淺藍色（貼相片用的紙 16cm×11cm
・16cm×4.5cm、貼在相片區的心形
紙）…A4×1張
水藍色（貼相片用的紙）
…13.5cm×9.5cm×2張

◉紙張以外

浮貼用的海綿或厚紙…適量
白色緞帶（裝飾花朵用的緞帶）
…13mm寬×約35cm×2條
白色緞帶（貼在底紙上的緞帶）
…1～2cm寬×約30cm×3條
白色半圓珍珠
…直徑6mm×小花的數量
白色半圓珍珠（藍色花朵）
…直徑13mm×3個
白色半圓珍珠（心形新娘的項鍊）
…直徑2mm×12個

藍色半圓珍珠…直徑4mm×4個
4mm珍珠鍊…約16cm×2條
魚線珍珠…1條
萊茵石…2mm×蝴蝶的數量
藍色萊茵石…5mm×1個
萊茵石…5mm×1個
蕾絲紙…2張
色鉛筆（黃色、白色）
（文字板上的萊茵石數量可依喜好
決定）

萬聖節 A

Photo…P.68

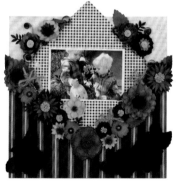

材料

◉紙張

紅色（玫瑰&線條）…A4 ×1張
黑色（玫瑰&花苞）…A4 ×2張
橘色（萬壽菊）…A4×1張
黑色（花蕊）…A4×1張
深茶色（非洲菊2）…A4×1張
淺茶色（非洲菊2）…A4×1張
黑色（依**紙型5**製作的花）
…A5×1張
黃色（花蕊）…A4×1張
紫色（依**紙型2-1**製作的花）
…A4×1張
鉻黃色（參照P.78※1）…A4×1張
水藍色（參照P.78※2）…A4×1張
茶色（花蕊）…A4 ×1張
深粉紅色、紫色、黃色、黑色（盛開
玫瑰3）…A5×各1張

綠色（葉子）…A5×1張
黑色（葉子）…A5×1張
深綠色（葉子）…A5 ×1張
淺茶色（木椿）
…1.5cm×約30cm×3張
深綠色（藤蔓）…5mm寬×15cm×6條
厚紙（貼相片用的底紙）
…19cm四方×1張
印花紙（貼相片用的底紙）
…A4×1張
厚紙（底紙）…25.5cm正方×3張
黑色（底紙用）…35cm正方×1張
印花紙（底紙用）
…A4×1張
茶色（底紙用）…A4×1張
深粉紅色（底紙用）…A4×1張
金色（底紙用）…A4×1張

◉紙張以外

麻繩…50cm
半圓珍珠…3個

萬聖節 B

Photo…P.68

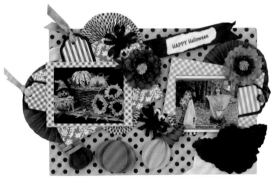

材料

◉紙張

橘色（萬壽菊）…A4×1張
紫色（萬壽菊）…A4 ×1張
黃色（花蕊）…A4×1張
茶色（花蕊）…A4×1張
深黃色（花蕊）…A4×1張
黑色（玫瑰、葉子、烏雲）…A4×3張
橘色（南瓜）…A5×1張
抹茶色（南瓜）…A5×1張
鉻黃色（南瓜）…A5×1張
淺綠色（南瓜）…30cm×5mm
深紫色（紙扇）…A4×1張

印花紙（紙扇）…A4×1張
印花紙（貼相片用的底紙）
…A4×4種×各1張
厚紙（貼相片用的底紙）
…A4×2張
印花紙（標籤）…A5×3種×各1張
黑色（標籤）…A5×1張
黑色（旗幟）…2.5cm×30cm×1張
白色（旗幟）…1.8cm×10cm×1張
印花紙（台紙）…A4×2種×各1張
厚紙（台紙）…A4×1張

◉紙張以外

緞帶…橘色・黃色・紫色×各15cm
活動眼睛…4個

萬聖節 C
Photo…P.68

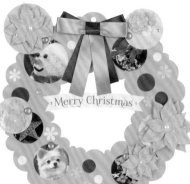

材料

●紙張
橘色（南瓜）…A4×2張
黑色（帽子、蝙蝠、標題、臉）
…A5×1張
※南瓜等使用的紙型為**67-1～4**、**68**。南瓜部分的作法請參照P.64。
黃色（裝飾紫菀花）…名片尺寸
紫色（裝飾非洲菊2）…名片尺寸
茶色（紫色的花蕊）…10cm×2cm
淺綠色（葉子、藤蔓）…名片尺寸
白色（標題旗幟）…10cm×2cm
花紋紙（底紙）…L尺寸

●紙張以外
L尺寸畫框…1個
壓克力石（橘色）…5mm×2個
珍珠…9mm×1個
歐根紗緞帶（黑色）…30cm

聖誕節 A
Photo…P.69

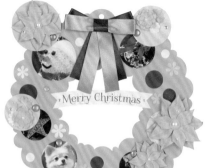

材料

●紙張
粉桃色（聖誕紅）…A4×1張
淺綠色（聖誕紅）…A5×1張
綠色厚紙（花圈用底紙）…A4×1張 ※**紙型75**放大200%
加有亮粉的粉紅色・青綠色・白色・駝色・黃色（相片蓋・小花・圓形裝飾（直徑1cm×4張））…明信片大小・各1張
加有亮粉的紅色（圓形裝飾（直徑1.5cm×3張・直徑2cm×2張））…明信片大小×1張
較厚的白紙（標題）…明信片大小×1張

●紙張以外
珍珠…直徑10mm・8mm・6mm…各1個、直徑4mm×3個、直徑2mm×3個
黃色彩石…直徑8mm×2個、直徑6mm×1個
萊茵石…直徑4mm×3個、直徑3mm×5個、直徑2mm×5個
茶色系緞帶兩色…各50cm
圓頭開口銷…6個

聖誕節 B
Photo…P.69

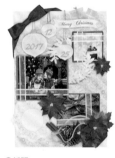

材料

●紙張
加有亮粉的紅色（聖誕紅・貼相片用的底紙）…A4・A5×各1張
加有亮粉的綠色（聖誕紅・冬青葉・貼相片用的底紙）…A4×1張
有光澤的綠色（裝飾品）
…明信片大小×1張
有光澤的黃色（裝飾品）
…明信片大小×1張
有光澤的粉紅色（裝飾品）
…明信片大小×1張
加有亮粉的奶油色（裝飾品床鋪）
…明信片大小×1張
金色（裝飾品・文字・禮物緞帶）
…明信片大小×1張
加有亮粉的白色（葉子・禮物緞帶）…A5×1張
茶色（肉桂）…A5×1張
※將紙剪成5至6cm的四方形，以色鉛筆畫出紋路，將紙捲起後塗上膠水，綁上麻繩。
焦茶色（松果）…A4×1張
※依**紙型11**剪下10張，以白色水彩將邊緣塗白，內捲之後將邊緣疊貼成立體狀。
白色厚紙（標題・剪貼用　直徑5cm）…明信片大小×1張
花紋紙・加有亮粉的青綠色（禮物）…少許
稍厚的印花紙（底紙）…A4

●紙張以外
萊茵石…4mm×4個、3mm×4個、2mm×4個
茶色鐵絲…22號or24號×1根
蕾絲紙…直徑10cm・直徑15cm×各1張
白色網紗…明信片大小
珍珠…直徑8mm×3個・直徑4mm×3個
麻繩…50cm
緞帶　紅色…100cm・雪紡紗…100cm
金屬鍊　銀色…50cm、金色…15cm

兒童用祝賀卡 A
Photo…P.70

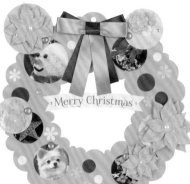

材料

●紙張
深粉紅色（八重櫻）…A4×1張
淺粉紅色（**紙型13**製作的花）
…明信片大小×1張
灰粉色（依**紙型13**製作的花）
…明信片大小×1張
加有亮粉的白色（蝴蝶）
…明信片大小×各1張
淺綠色・淺黃色・淺紫色・淺水藍色・白色（小花）
…明信片大小×各1張
白色（標題用）…明信片大小×1張
黃色（標題用底紙）
…明信片大小×1張
裸粉色（相片底紙・文字框用）
…A4×1張
厚複寫紙（蝴蝶）
…明信片大小×1張
印花紙（底紙）…A4

●紙張以外
黃色彩石…直徑3mm×7個
萊茵石…直徑3mm×5個
蕾絲紙…直徑10cm×2張

兒童用祝賀卡　B

Photo…P.70

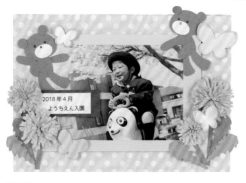

材料

●**紙張**

檸檬色（蒲公英）…15mm×40cm×2張、20mm×40cm×2張

黃色（蒲公英）…15mm×40cm×2張、20mm×40cm×2張

青竹色（葉子・**紙型28**）…明信片大小×1張

亮綠色（葉子・**紙型28**）…明信片大小×1張

黃色／檸檬色／白色（蝴蝶）…明信片大小・各1張

白色（小熊・鼻子）…明信片大小×1張

芥黃色（小熊・鼻子以外）…A5×1張

薄荷色（相片墊）…11cm×16cm

厚紙（相簿封面、封底）…A5×2張

印花紙（黃綠色圓點：相簿封面、封底）…A4×2張 ※用來包覆厚紙。

雪白色（蛇腹相簿底紙）…20cm×84cm ※摺成6等份的蛇腹摺，裝在封面及封底。

●**紙張以外**

浮貼貼紙

兒童用祝賀卡　C

Photo…P.70

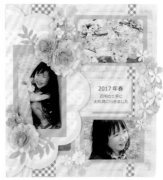

材料

●**紙張**

淺粉紅色（萬壽菊）…A4×1張

粉紅色（萬壽菊中心）…A5×1張

灰粉紅色（花形）…明信片大小×1張

黃色・白色・水藍色（花束）…明信片大小×各1張

※依**紙型16-1**剪下並在正中央開一個小孔。鐵絲穿過串珠，在紙上的小孔塗上黏膠並穿過鐵絲。製作幾根作成花束。

淺黃色（文字框用・花形）…明信片大小×1張

黃綠色（文字框用・葉子）…明信片大小×1張

橘色・淺黃色・紫色・淺紫色・水藍色・淺水藍色・白色・粉紅色・其他喜歡的顏色（小花）…明信片×各1張

淺粉紅色（裝飾）…A5×1張

印花紙（格紋裝飾）…A5×1張

淺綠色（底紙）…A4×1張

※將**紙型70-2**放大200%

文字印花紙（底紙）…A4×1張

※將**紙型71-1**放大200%

圓點花紋印花紙（底紙）…A4×1張

※將**紙型70-1**放大200%

●**紙張以外**

串珠…直徑4mm左右×各5個（白色・淺黃色）

白色鐵絲…22號或26號×1根

萊茵石・珍珠…少量

七五三　A

Photo…P.71

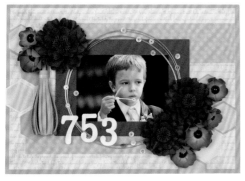

 材料

●**紙張**

紫藤色（依**紙型2**各種花形製作的花）…A4×1張

胭脂色（萬壽菊）…A4×2張

栗子色（萬壽菊花蕊）…A4×1張

藍色（紙流蘇）

…2cm×10cm×1張、9cm×50cm×1張

※將2cm×10cm的紙張以5mm的寬度摺成細長形，以黏膠固定之後摺半，作成流蘇用的繩子。

流蘇作法請參照P.14的單層流蘇作法。

金色（流蘇的裝飾線條）…5mm×5cm×1張

雪白色（753標題）…明信片大小×1張

金色（6角形）…明信片大小×1張

淺黃綠色（6角形）…明信片大小×1張

砂土色（6角形）…A5×1張

砂土色（底紙）…A4×1張

鈦色（相片墊）…12cm×17cm×1張

印花紙（英文字樣）（底紙）…20cm×28.5cm×1張

印花紙（格紋）（底紙）…5cm×20cm×2張

●**紙張以外**

浮貼貼紙

水引繩（淡金色）…90cm×2根

半圓珍珠黑色…直徑11mm×6個

亮片…少量

七五三　B

Photo…P.71

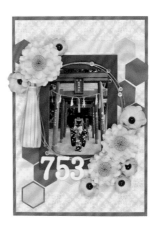

 材料

●**紙張**

萌黃色（依**紙型2**各種花形製作的花）…A4×1張

檸檬色（萬壽菊）…A4×2張

橘色（花蕊）…A4×1張

淺桃色（紙流蘇）…2cm×10cm×1張　9cm×50cm×1張

※參照七五三A的紙流蘇。

金色（紙流蘇的線條）…5mm×5cm×1張

雪白色（753標題）…明信片大小×1張

金色（6角形）…明信片大小×1張

朱紅色（6角形）…A5×1張

朱紅色（底紙）…A4×1張

葡萄色（相片墊）…12cm×17cm×1張

印花紙（底紙）…20cm×28.5cm×1張

印花紙（底紙花紋）…5cm×20cm×2張

●**紙張以外**

浮貼貼紙

水引繩（鋁金色）…90cm×2根

半圓珍珠黑色…直徑11mm×6個

亮片…少量

派對相片拼貼

生日派對或與朋友的活動派對，
將開心的時刻也作成相片拼貼吧！

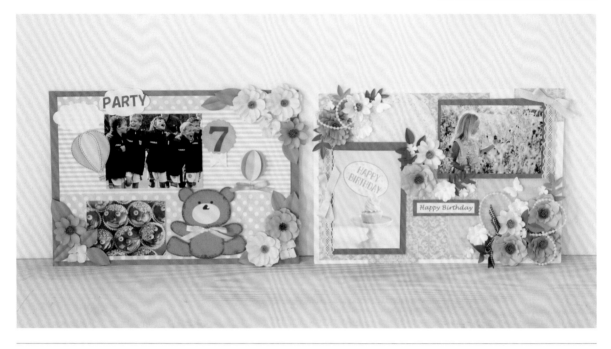

派對 A
Photo…P.78

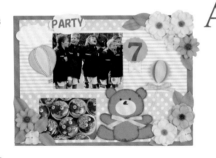

材料

◉紙張

橘色（花朵※1）…A4×1張
天空藍色（花朵※2）…A4×1張
深茶色（花蕊）…A4×1張
淺藍色（花朵※2）…A4×2張
淺茶色（花蕊）…A5×1張
天空藍色（熱氣球）
…明信片大小×1張
黃綠色（熱氣球）…明信片大小×1張
紫色（熱氣球）…明信片大小×1張
淺藍色（熱氣球）…明信片大小×1張
天空藍色（氣球）…明信片大小×1張
黃綠色（氣球）…明信片大小×1張
紫色（氣球）…明信片大小×1張
淺藍色（氣球）…明信片大小×1張
芒草色（小熊）…A4×1張
膚色（小熊）…明信片大小×1張
黑色（小熊）…明信片大小×1張

黃色（繡球花）…A5×1張
碧綠色（葉子）…A4×1張
橘色（數字板）…明信片大小×1張
焦茶色（文字）…明信片大小×1張
白色（文字板、雲）…明信片大小×1張
茶色厚紙（底紙）…A4×1張
印花紙　碧綠色圓點（背景）…A4×1張
印花紙　水藍色直條紋（背景）…A4×1張
印花紙　黃色圓點（數字板的蝴蝶結）
…A5×1張

※1 **紙型2-2**剪下2張，花瓣作成U字捲，
交錯疊貼。花蕊作成雙層流蘇。
※22 **紙型3-1**剪下2張，**3-2**剪下1張，花
瓣作山摺後左右內捲，交錯疊貼。花蕊作
成單層流蘇。

◉紙張以外

白色鐵絲（熱氣球）…1cm×3根
白色鐵絲（氣球）…10cm

緞帶　水藍色（氣球）…25cm
緞帶　黃色（小熊）…25cm
萊茵石　水藍色…需要的數量

派對 B
Photo…P.78

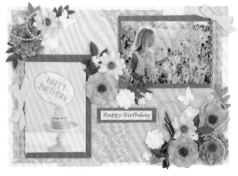

材料

◉紙張

淺紫色（萬壽菊）…A4×2張
粉紅色（盛開玫瑰3）…A4×2張
深茶色（花蕊）…A4×1張
淺黃色（※參照派對A的※1）
…A4×2張
淺茶色（花蕊）…A5×1張
白色（依**紙型2-3**製作的花朵）
…A4×1張
奶油色（依**紙型16-1**製作的花朵）
…明信片大小×1張
深綠色（葉子）…A5×1張
淺綠色（葉子）…A5×1張

白色（蝴蝶）…明信片大小×1張
茶色（文字板）…明信片大小×1張
白色（文字板）
…明信片大小×1張
白色（底座）…A4×1張
焦茶色（相片底紙）…A5×1張
印花紙　粉紅花紋（背景）
…A4×1張
印花紙　水藍色花紋（背景）
…A5×1張
印花紙　淺茶色文字（背景）
…A5×1張

◉紙張以外

半圓珍珠…需要的數量
蕾絲緞帶　駝色（相片裝飾）
…25cm
緞帶　綠色（相片裝飾）
…25cm×2條

緞帶　黑白格紋（裝飾）…25cm
珍珠鍊（裝飾）…40cm
蕾絲紙（背景）…1張

花朵圖鑑&紙型

玫瑰

1 將**紙型3-1**描下6張花形，剪下。

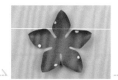

2 其中一片花形往上捲，作成左右斜內捲，在每片花瓣的左邊邊緣沾少許的黏膠。

3 將黏膠的位置與旁邊的花瓣貼合。

4 再作一片相同的捲法，將3作好的部分從底部貼合。待黏膠變硬後，與2相同作法，在花瓣邊緣上黏膠，距離中心稍微留點空隙，並與旁邊的花瓣貼合。

5 1片花形的花瓣作成左右斜內捲，單側的邊緣作成斜外捲。從底部與4作的部分貼合。在斜外捲位置的下方點上黏膠，與旁邊的花瓣貼合。

6 剩餘的3片花形，將花瓣上摺，其中2片花形作成各種法，其中1片花形則作成外捲。

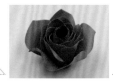

7 將5作成的部分，與6作的各種捲法的2片花形，從底部貼合，在花瓣下方沾上黏膠，貼在5上。

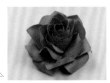

8 剩餘的2片花形，花瓣交錯不重疊，以同樣的方式貼上。

盛開玫瑰1

1 將**紙型3-1**描下4張花形，**紙型3-3**描下2張花形，剪下。

2 較大的2片花形，將花瓣往上摺，作出外捲及斜外捲，花瓣交錯並從中心處貼合。

3 剩餘的2片較大的花形，將花瓣往上摺後，以各種捲法摺好完成並貼合。較小的2片花形也按照2同樣作法，貼在最上方。

4 以7cm×8mm的紙製作成雙層流蘇（參照P.15），貼在花朵中心。

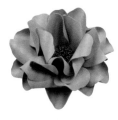

盛開玫瑰2

1 將**紙型7**描下6張花形。

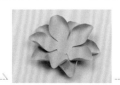

2 其中2片花形，將花瓣往上摺後作成左右斜內捲，花瓣互相交錯並從中心處貼合。

3 剩餘的4張摺成各種捲法。

4 將3作成的部分，花瓣交錯不重疊的貼合。將作好的部分貼在2上，以7cm×8mm的紙製作雙層流蘇的花蕊（參照P.15），貼於花朵中心。

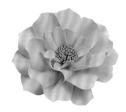

盛開玫瑰3

1 將**紙型3-1**描下4張花形，**紙型2-3**描下2張花形，剪下。

2 較大的4片花形，花瓣全部作成S字捲，花瓣交錯不重疊，並從中心處貼合。

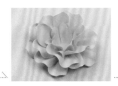

3 較小的2片花形，花瓣交互作成U字捲與逆U字捲，花瓣交錯貼合後，再貼到2上。

4 以7cm×8mm的紙製作雙層流蘇的花蕊（參照P.15）並貼在花朵中心。流蘇不要太過展開。

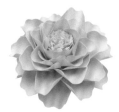

盛開玫瑰4

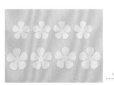

1 將**紙型4-1**與**4-2**各描下4張花形，剪下。

2 剪下的大小花形各4張，將全部花瓣往上摺，作成U字捲。

3 大花形4張與小花形4張，各自花瓣交錯不重疊的貼合，再將小花形貼在大花形的中心上方。

4 以1cm×20cm的紙製作單層流蘇的花蕊，貼在3的正中央。（參照P.14）

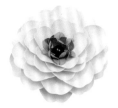

盛開玫瑰5

1 將**紙型6-1**描下4張花形、**6-1**放大110％描下2張花形、**6-1**放大140％描下4張花形,剪下。全部作成U字捲。

2 由大而小,從下方開始將花形疊貼。花瓣必須交錯不重疊。

3 將**紙型2-3**描下2張花形後剪下。花瓣中央各自剪出切痕。

4 將3隨意地作出內捲或外捲,交錯疊貼,中央貼上黑色珍珠,再貼在2的中心。

迷你玫瑰

1 將**紙型1-3**描下6張花形後剪下(若要製作更小的迷你玫瑰,則選用**紙型1-4**)。

2 剪好的6張花形,取其中1張,以錐子在其中1片花瓣尖端處捲出細捲,並以膠水固定避免捲度跑掉。其餘的花瓣都作U字捲。

3 將2中靠近細捲花瓣的花瓣立起,並將細捲花瓣包住,以膠水固定。其餘的花瓣也立起包住並以膠水固定。

4 取2張花形,先作U字捲,再將左右兩邊稍微外捲。其中1張花形中央放上3作好的花苞,沾上黏膠並將花瓣立起,包覆住花苞。另1張花形也採相同作法。

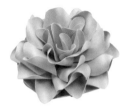

芍藥

1 將**紙型7**描下8張、**紙型2-2**描下2張,剪下。

2 大花形中取2片,將花瓣輕輕的內捲,花瓣互相交錯並於中心部分貼合。

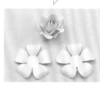

5 剩餘的2張花形,花瓣往上摺後外捲,花瓣交錯不重疊的疊貼後,中央再放上4完成的部分。

3 大花形中取2片,花瓣往上摺後作左右斜內捲,花瓣互相交錯並貼合。

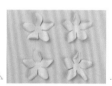

4 大花形中剩下的4片,捲成各種捲法。

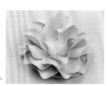

5 將4中作好的幾片花形,花瓣交錯不重疊的疊貼。接著從下而上以2、3、4的順序疊貼。

6 2張小花形花瓣交互作成U字捲及逆U字捲,花瓣互相交錯貼合,再將花瓣以手聚合,貼在5的中心。

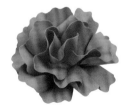

康乃馨 1

1 將**紙型4-1**描下5張後剪下。

2 其中4張花形,花瓣往上摺後作S字捲,花瓣交錯不重疊的貼合。

3 剩餘的1張花形,將花瓣分成3片及2片,剪開。正中央如圖所示剪開。花瓣一側作S字捲,另一側作逆S字捲。

4 在3作好的花瓣下方沾上黏膠,將花瓣不重疊的聚合貼在2的中心。

康乃馨 2

1 將**紙型17-1**描下6張後剪下。

2 隨意捲成U字、逆U字、S字、逆S字等捲法。

3 其中4張花形的花瓣交錯疊貼。剩下2張花形則對半剪開。

4 將剪半的花形摺圓弧,下方沾上黏膠後貼上。

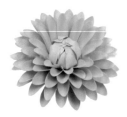

大理花 1

1 將**紙型9-1**描下6張、**紙型9-2**描下2張，**紙型9-3**描下2張，剪下。

2 除了最小的2張花形，其他花形全部將花瓣往上摺後作U字捲。

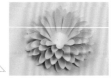

3 2的其中8張花形，花瓣交錯不重疊地貼合。貼合時，大的花形在下。

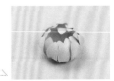

4 小的2張花形，花瓣往上摺後作內捲，花瓣互相交錯後貼合，貼在3的中心。

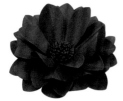

大理花 2

1 將**紙型2-1**描下6張後剪下。

2 將6張花形的花瓣全部往上摺，交互作出山摺及谷摺。

3 山摺的花瓣作出逆U字捲，谷摺的花瓣輕輕作出U字捲，花瓣交錯不重疊地將6張花形全部貼合。

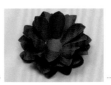

4 以7cm×8mm的紙條作出雙層流蘇的花蕊（參照P.15），貼在正中心。

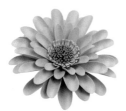

非洲菊 1

1 將**紙型8-1**描下4張、**紙型8-2**描下2張後剪下。

2 將6張花形的花瓣全部往上摺，作出U字捲。

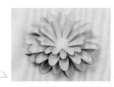

3 大的花形在下，花瓣交錯疊貼。

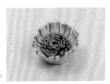

4 以與花瓣相同的4cm×1.2cm紙張，及中心用的7cm×8mm紙張作出雙層流蘇。中心用的紙張捲好之後，再將其放在與花瓣相同的紙張上，捲好，以錐子輕輕的作出弧度，並貼在花朵正中心。

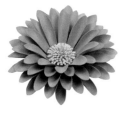

非洲菊 2

1 將**紙型9-1**描下4張、**紙型9-2**描下2張後剪下。也可以只剪9-1的4張。

2 將6張花形的花瓣全部往上摺，作出U字捲。

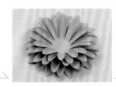

3 將2的6張花形，花瓣交錯不重疊的貼合。大的花形置於下方。

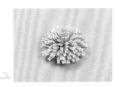

4 以10cm×1cm的紙張作出雙層流蘇的花蕊（參照P.15）貼在花朵正中心。

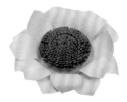

向日葵 1

1 將**紙型10**描下2張，剪下。

2 1張花形作出外捲及斜外捲，另1張花形其中2片花瓣作內捲，其餘皆作外捲及斜外捲。花瓣互相交錯疊貼後貼固定。

3 以40cm×1cm的紙張作出雙層流蘇的花蕊（參照P.15），貼在花朵正中心。

向日葵 2

1 將**紙型9-2**描下2張、**紙型9-1**描下2張，剪下。以海綿沾取白色顏料為花形上色，提高擬真度。

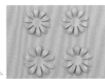

2 將4張花形的花瓣往上摺，作出外捲。

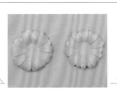

3 將大的花形及小的花形2張，各自花瓣交錯不重疊地疊合。將小的花形花瓣交錯疊貼在大的花形上。

4 以1cm×16cm的紙張作出單層流蘇的花蕊，再貼於4製作好的花朵上（參照P.14）。

火鶴花

1 將**紙型19**放大200%後描下1張,剪下。

2 摺半後,在山摺那一面壓入葉脈(參照P.16)

3 翻面,以圓筷在左右兩邊作出外捲。

4 以黃色紙黏土,或在白色紙黏土裡混合黃色壓克力顏料,作成長3cm的細長棒狀,以錐子刺出小孔,等紙黏土變硬後,以黏膠貼在花朵上。

海芋

1 將**紙型36-1**放大200%後描下1張,剪下。如圖在正面及背面作出色彩暈染,提高擬真度(參照P.16)。

2 花形的下半部作出左右斜內捲,在單側作出斜外捲。

3 將2製作的花形貼成圓錐形,尖端則輕輕作出外捲。

4 以黃色紙黏土或在白色紙黏土裡混合黃色壓克力顏料,作成長4cm的細長棒狀,等紙黏土變硬後,以黏膠貼在花朵圓錐中央。

雞蛋花

1 將**紙型20**描下5張後剪下。如圖作出色彩暈染,提高擬真度(參照P.16)。

2 將全部花瓣的單側(靠下半部)往內作出幾mm的弧度,上方則輕輕作出外捲。

3 如圖將5片花瓣貼合固定。

4 待3的黏膠完全乾燥後,將兩端貼合。

莫卡蘭

1 **紙型18-1**與**紙型18-2**各描下1張,剪下。

2 將大片花形的花瓣全部往上摺後作逆U字捲。小片花形全部作內捲,貼在大片花形的中心。

茉莉花

1 將**紙型15-1**描下5張,剪下。

2 將花瓣往上摺後作外捲。

3 將8cm的鐵絲(#22前後)輕輕彎出彎度,再以熱熔槍將花貼上。

瑪格麗特

1 將**紙型17-1**描下2張,剪下。

2 將花瓣往上摺,交互作出U字捲與逆U字捲。

3 花瓣互相交錯後於中心部分貼合。

4 以8cm×1cm的紙張作出雙層流蘇的花蕊(參照P.15),貼在花朵正中心。

八重櫻

1 將**紙型13-1**描下2張、**紙型13-2**、13-3、13-4各描下1張,剪下。

2 全部花瓣往上摺,作斜左右外捲。

3 先將大片花形互相交錯貼合,再將剩餘的也交錯貼合。

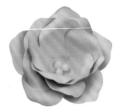

洋桔梗

1 將**紙型7**放大150％後描下3張，剪下。1張花形裡選2、3片花瓣，在邊緣以淺茶色作出暈染，提高擬真度（參照P.16）。

2 3張花形全部作左右斜內捲，花瓣尖端如圖所示，作出斜外捲。在內捲位置下方沾上黏膠，與旁邊的花瓣互相貼合。

3 在花朵底部與花瓣下方沾上黏膠，花瓣交錯不重疊地貼在另1片花形的中心。最後1片花形也以相同作法貼合。

4 使用黃色紙黏土，或以白色紙黏土混合黃色壓克力顏料，作出3個高5mm的橢圓形，待黏土變硬後，貼在花朵中心。

繡球花

1 將**紙型14-1**描下5張，剪下。

2 將花瓣往上摺後，輕輕的作出左右內捲，每片花瓣左邊沾上黏膠，貼在旁邊的花瓣上。

3 製作10cm×1cm的密圓捲（參照P.14）。放大紙型後，作出的大朵繡球花也同樣使用這大小的密圓捲。

4 以熱熔槍或黏膠，先在密圓捲的最上端貼上1張花形。側面則在對角線各貼1張，再將其餘的花形貼在有空隙的位置。

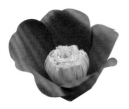
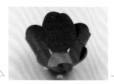
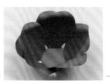

山茶花

1 將**紙型6-1**描下1張，剪下。

2 將花瓣往上摺，再輕輕的作出左右內捲，花瓣左邊沾上黏膠後與旁邊的花瓣貼合。

3 參考圖示，在花瓣尖端作出弧度。

4 取20cm×1cm的紙張，紙張上端的正面及反面都以黃色色鉛筆上色，下方留下3mm不剪，其餘剪成流蘇狀。以細棒捲圓，捲好後，以黏膠作出內捲，並在中心壓倒。作好後，貼在花朵正中央。

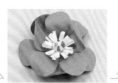

梅花

1 將**紙型1-4**描下22張後剪下。花瓣往上摺後，交互作出內捲及外捲。花瓣交錯，每2張花形疊貼成一組。作出11組。

2 準備11條5mm×3cm的紙條，各自作成單層流蘇的花蕊（參照P.14）。摺成放射狀，貼在花朵正中央，上方再貼上直徑4mm的萊茵石。

3 準備2.5cm寬的紙條，長4cm的準備4條，長9cm的準備1條，長8cm的準備1條。各自從尖端開始摺細，以黏膠固定。輕輕的朝各方彎曲後，黏貼成樹枝狀。

4 將白色紙黏土與紅色壓克力顏料混合，作出稍深的粉紅色紙黏土。作出8個直徑5至6mm的球（梅花花苞）。如圖將花與苞貼在樹枝上。

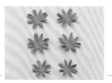
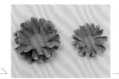
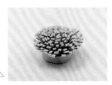

萬壽菊

1 將**紙型17-1**描下4張、**紙型17-2**描下2張，剪下。花瓣邊緣以白色或奶油色作出暈染，提高擬真度（參照P.16）。

2 將大片花形的4片花瓣往上摺，隨意地作出S字捲及逆S字捲、U字捲、逆U字捲。小片的4片花形花瓣往上摺，隨意作出U字捲及逆U字捲。

3 將大片花形4片、小片花形2片各自貼合，待黏膠變硬後，將小片花形貼到大片花形的中心。

4 以10cm×1cm的紙張作出雙層流蘇的花蕊（參照P.15）。流蘇不要太過展開。

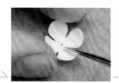

滿天星

1 將**紙型16-1**描下8張後剪下。

2 花瓣作成內捲。下方墊軟墊，以圓筷在花形中央輕輕滾一滾，花瓣即輕鬆立起。

3 以錐子在2中已有弧度的花瓣中央刺出小孔。

4 將花藝鐵絲的前端彎剪，穿過1張3製作出的花。在鐵絲前端彎圓的部分沾上膠水，固定花瓣。上方貼上萊茵石。剩餘的7張花形亦穿過鐵絲並以膠水固定。

松葉牡丹

1 將**紙型1-3**描下2張，剪下（若要製作小尺寸的松葉牡丹，則依**紙型1-4**製作）。

2 2片花形的花瓣都往上摺後作出S字捲。

3 將2作好的花形交錯不重疊地疊貼。

4 以7mm×5cm的紙張作出單層流蘇的花蕊（參照P.14），貼在3的花朵中心。

紫菀花

1 將**紙型9-2**描下2張後剪下。

2 2片花形的花瓣都往上摺後作出內捲。

3 將2作好的花形，花瓣交錯不重疊地疊貼。

4 在3的花朵中心貼上3個6mm的珍珠。

月見草

1 將**紙型6-2**描下4張，剪下。以海綿沾取粉紅色墨水或顏料，拍打在所有花瓣中央部分上色。

2 將4張花形的花瓣均往上摺，作波形捲。

3 將2作好的花形，花瓣交錯不重疊地貼合。

4 在中央貼上珍珠。

荷葉花

1 將**紙型4-1**、**4-2**各自描下4張，剪下。

2 將8張花形的花瓣往上摺，全部作波形捲。

3 將大片花形4片、小片花形4片，各自花瓣交錯不重疊地疊貼，再將疊貼好的小片花形貼到疊貼好的大片花形上。中央貼上珍珠。

風鈴草

1 將**紙型3-2**描下1張，剪下。將花瓣往上摺後，作U字捲。

2 在花瓣尖端沾上少許黏膠，將花瓣立起，作成花苞形。

3 以1.5cm（寬）×1cm（高）的紙張作單層流蘇的花蕊。貼在2作好的花苞中央。

聖誕紅

1 將**紙型11**描下2張、**紙型11**放大120%後描下4張，剪下。

2 將6張花形的花瓣先作山摺後再作左右外捲。

3 放大的花形4張及原寸的花形2張，各自疊貼。花瓣必須交錯不重疊。

4 將小花形貼在大花形上，中心貼上3個珍珠。

銀蓮花

1 將**紙型1-1**、放大140%的**紙型1-1**、**紙型1-2**各自描下4張，剪下。

2 將全部的12張花形，花瓣往上摺後作內捲。

3 將所有花形疊貼，花瓣必須交錯不重疊。疊貼順序是由大而小往上疊。

4 在中心貼上3個珍珠。

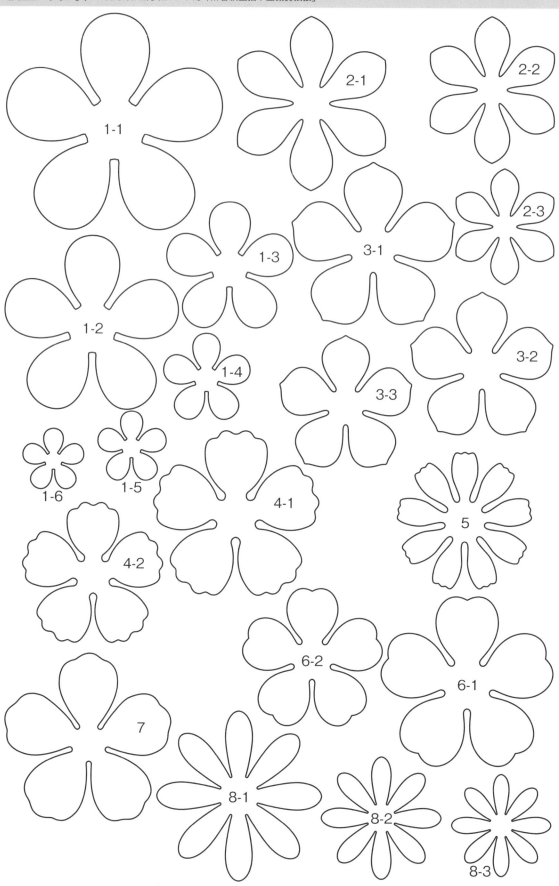

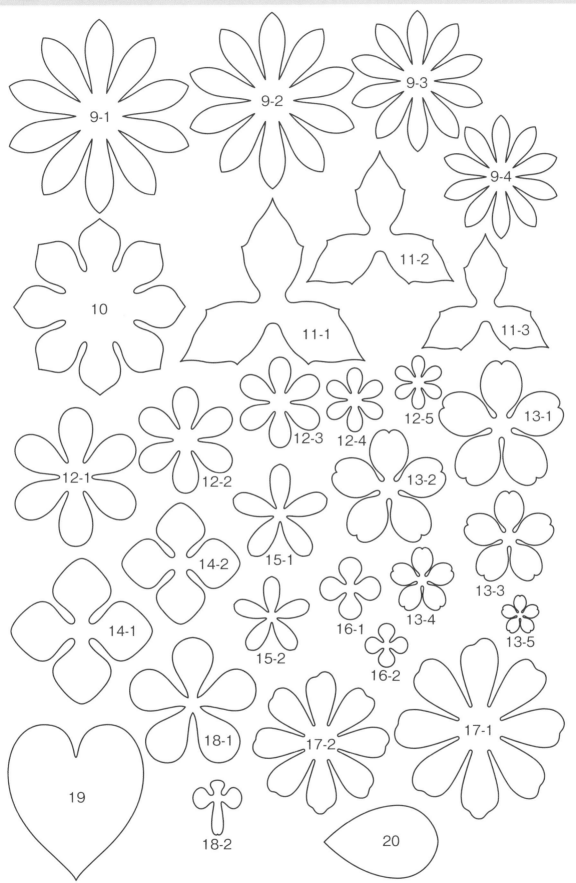

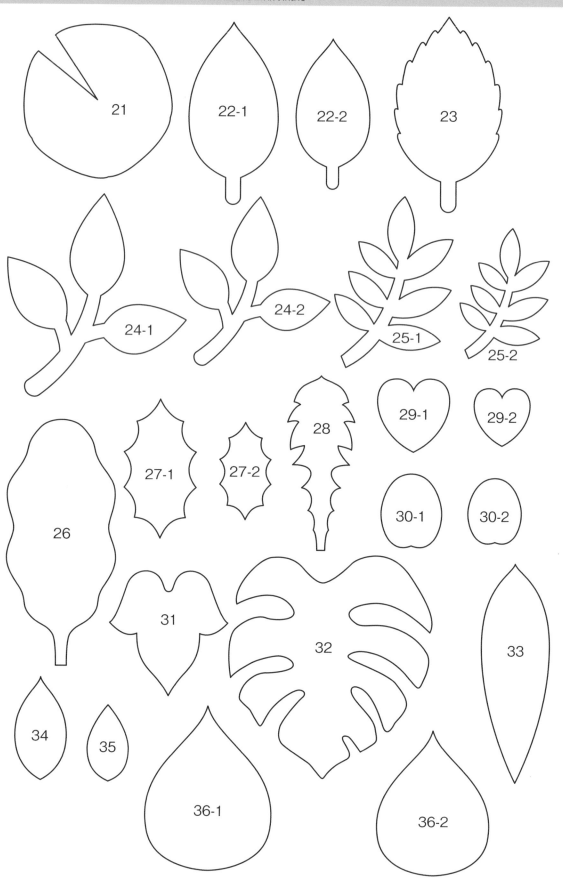

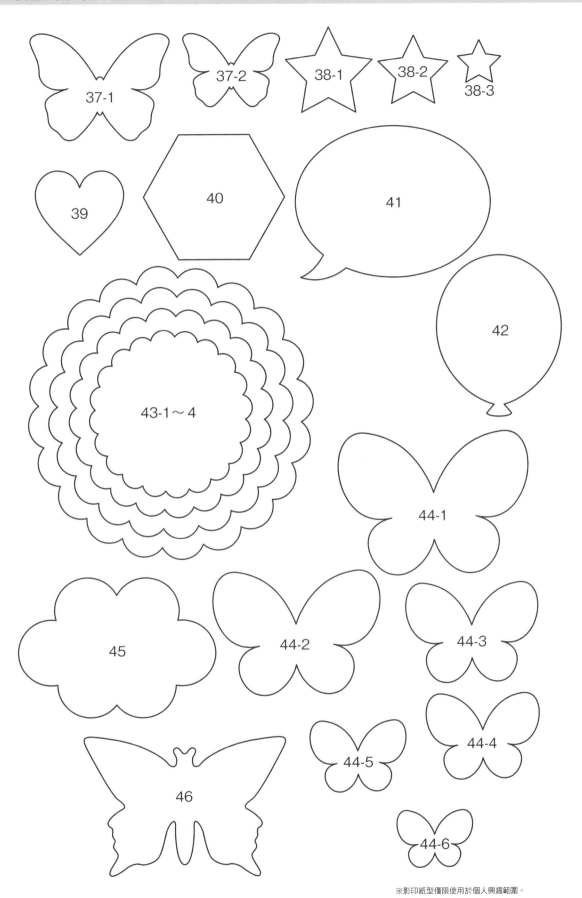

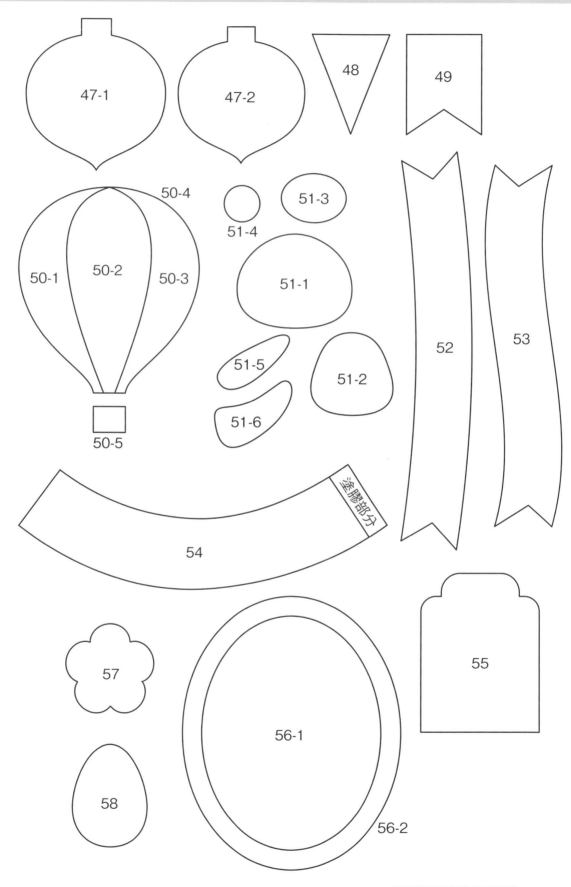

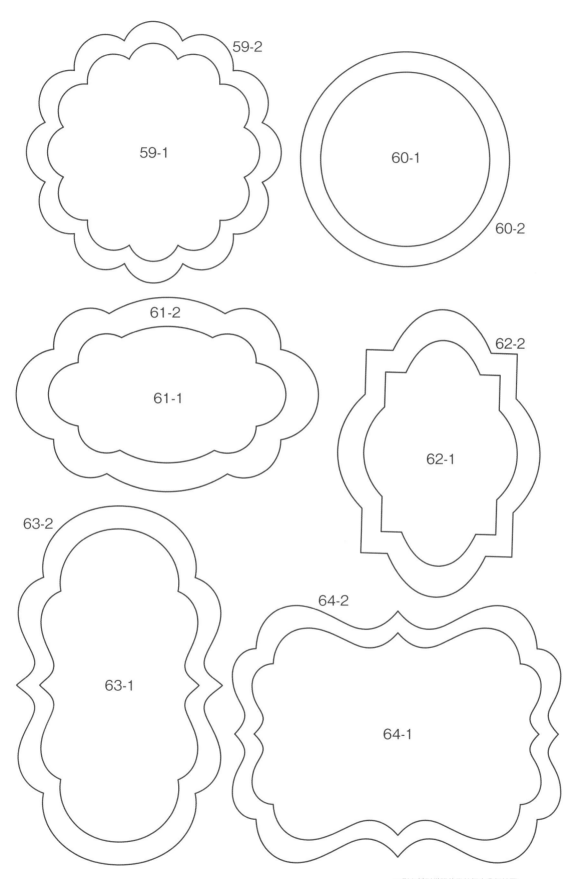

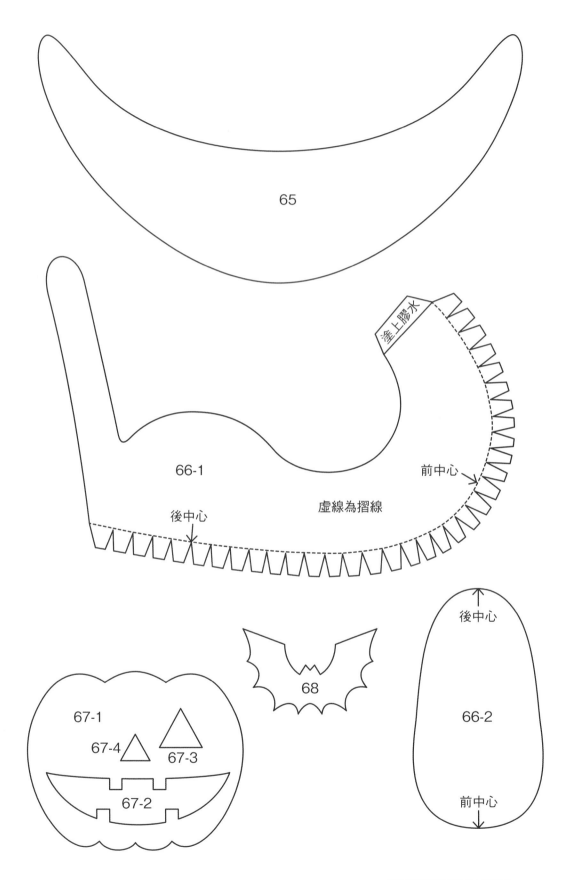

65

塗上膠水

66-1

前中心

虛線為摺線

後中心

68

67-1

67-4

67-3

67-2

後中心

66-2

前中心

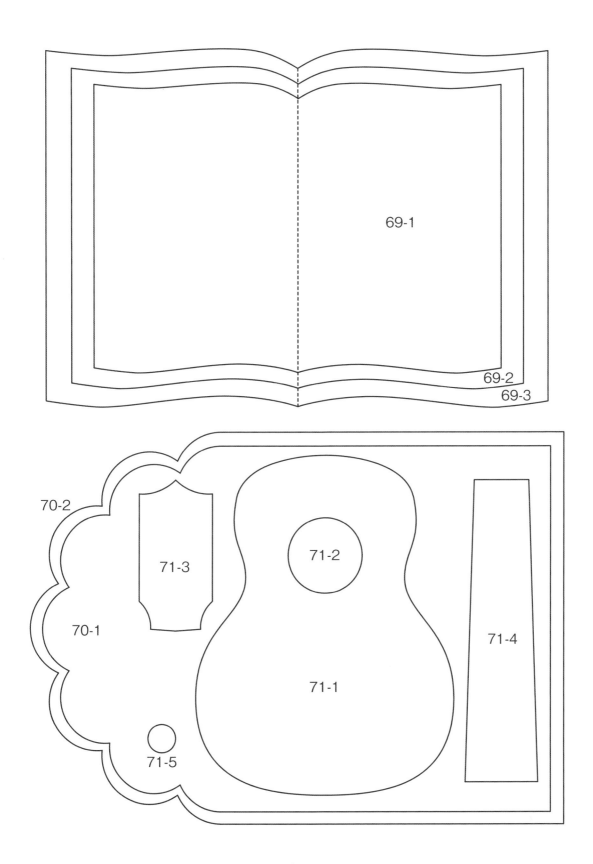

後記

看完本書「初學者的立體紙花創意應用全書」您覺得如何呢？
本書公開了很多過去出版的紙花入門書中，讀者希望學到的特殊拼貼應用法。

若因本書讓您愛上手作而使日常生活感到療癒，會是筆者至高無上的喜悅。

有任何想詢問的問題，都可以與日本紙藝協會聯絡。

最後感謝出版協會監修本第4冊的日東書院本社，以及為紙藝作品的攝影工作提供極大幫助的Photo Styling Japan（股份公司），攝影造型師窪田千紘、攝影師南都禮子、事務局長原田容子、設計師前田利博，非常感謝各位。

能收到各位的回饋與建議，並集結成書，送到您的手上，令人心中無限激動。真的非常感謝大家。

從今以後，希望各位能繼續守護一般社團法人日本紙藝協會及所有專屬講師，伴隨我們成長。

一般社團法人日本紙藝協會®
代表理事　栗原真實

國家圖書館出版品預行編目資料

初學者的立體紙花創意應用全書．紙張x剪刀x膠水,材料簡單立即上手! / 一般社團法人日本紙藝協會監修；黃鏡蒨譯. -- 初版. -- 新北市：雅書堂文化, 2020.10

面；　公分. -- (Fun手作；140)
ISBN 978-986-302-555-9(平裝)

1.紙工藝術

972.5　　　　　　　　　　109013354

【Fun手作】140

初學者的立體紙花創意應用全書
紙張×剪刀×膠水，材料簡單立即上手！

作　　者／一般社團法人 日本紙藝協會® 監修
譯　　者／黃鏡蒨
發 行 人／詹慶和
執行編輯／黃璟安
編　　輯／蔡毓玲·劉蕙寧·陳姿伶
執行美編／陳麗娜
美術編輯／周盈汝·韓欣恬
出 版 者／雅書堂文化事業有限公司
發 行 者／雅書堂文化事業有限公司
郵政劃撥帳號／18225950
戶　　名／雅書堂文化事業有限公司
地　　址／新北市板橋區板新路206號3樓
電　　話／（02）8952-4078
傳　　真／（02）8952-4084
網　　址／www.elegantbooks.com.tw
電子郵件／elegant.books@msa.hinet.net

2020年10月初版一刷　定價380元

PAPER FLOWER TO SCRAP BOOKING
Supervised by Japan Paperart Association
Copyright © Japan Paperart Association 2018
All rights reserved.
Original Japanese edition published by Nitto Shoin Honsha Co., Ltd.
Traditional Chinese translation copyright ©2020 by Elegant Books Cultural Enterprise Co., Ltd.
This Chinese edition published by arrangement with Nitto Shoin Honsha Co., Ltd., Tokyo, through
HonnoKizuna,Inc., Tokyo,and KEIO CULTURAL ENTERPRISE CO., LTD.,

經銷／易可數位行銷股份有限公司
地址／新北市新店區寶橋路235巷6弄3號5樓
電話／(02)8911-0825　傳真／(02)8911-0801

監修者檔案

一般社團法人　日本紙藝協會®
代表理事　栗原真実　前田京子　友近由紀

本講座的發起，以「更歡樂、更有活力」為理念，目的是透過溫暖的手作紙藝產生的療癒感，提升腦部活性化，帶給人們快樂的笑容。

本講座在進行講師培育時，是以「紙藝講師認證講座」「工藝作業療法」為主軸，從技術面及精神層面進行指導支援，希望培育出能夠自行開業、並活躍於教育、看護、醫療現場的講師。

特別是以開業為目標的手作作家，在取得資格後，協會也會繼續追蹤開業後的狀況，是讓初學者也能安心的強大後盾，也因此能培育出活躍於各領域的優秀講師。

Homepage http://paper-art.jp

STAFF

製作	栗原真実　前田京子　友近由紀
	大川めぐみ　沖津香奈子　神戸ゆみ
	立川京子　土居あきよ　中村弥生
	堀井みそぎ　松田友希　三浦ともみ
	sachiko matsumura（豊中Bolge）
造型	窪田千紘（股份有限公司フォトスタイリングジャパン（Photo Styling Japan））
相片攝影	南都礼子（股份有限公司フォトスタイリングジャパン（Photo Styling Japan））
製作協力	原田容子（股份有限公司フォトスタイリングジャパン（Photo Styling Japan））
醫療建議	根本貴祥醫師
步驟攝影	相築正人
書籍設計	前田利博（股份有限公司スーパービッグボンバー（Super Big BOMBER））
編輯	大野雅代（Request　ONO）

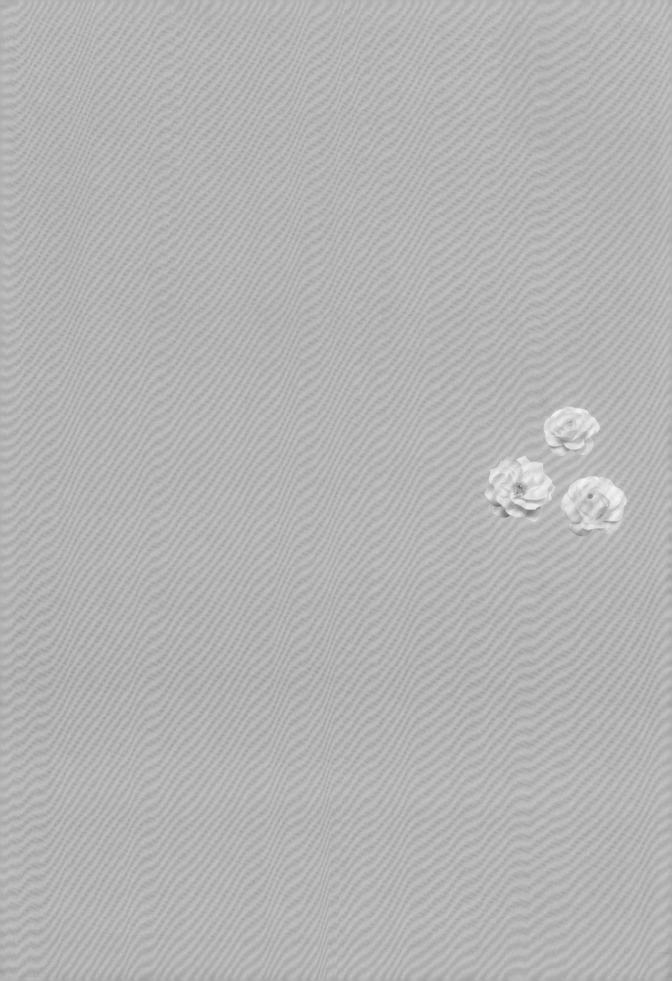